世界名畫家全集

馬諦斯 H.MATISSE

何政廣◉主編

藝術家出版社

華麗野獸派大師

馬諦斯

H. MATISSE

何政廣◉主編

藝術家出版社

目　錄

前言

　　亨利・馬諦斯（Henri Matisse 1869–1954）是一位得到無數讚頌的卓越人物，世人把他當作畫聖來膜拜。有人說，德國十八世紀的音樂，沒有巴哈、莫札特、貝多芬的創意，就不會開放那般鮮美的花朵。假如沒有馬諦斯和畢卡索的耕耘開拓，二十世紀的現代繪畫，恐怕會成為一片荒野了。馬諦斯認為繪畫是「生命」的發現，畫出生氣盎然的作品是他終生的目標，直到最晚年的剪紙畫創作，仍在貫徹這個目標。

　　馬諦斯是巴黎畫派的大師，野獸主義的中心人物。野獸派的出發點在於重新尋得手段純潔性的勇氣，馬諦斯說：「我做到個別檢視每一結構元素：素描、色彩調子和構圖。我試圖探索這些元素怎樣讓人結合成為一個綜合體，而不至使各部分的表現力，因另一部分的存在而遭到損減。我辛勤致力於怎樣把個別的畫面元素結合成為整體，而使每個元素的原有特性得到表現。換言之，我尊重手段的純潔性。」在二十世紀美術革新運動中，野獸主義獲得爆發的勝利，馬諦斯正是生活在二十世紀最初的沸騰期中的藝壇關鍵人物，他在新藝術激流中扮演了舵手的角色。

　　馬諦斯的繪畫題材主要為裸女、花氈、窗格、布幔和庭院風景。他描繪了無數的裸女和室內畫，如一九二七年的〈裸女〉，筆直的軀體控制了多曲紋的背景，更調和了黃、藍、紅諸種耀眼的色澤，使畫面得到氣象萬千的大統一。又如一九三三年完成的巨畫〈舞蹈〉，舞蹈的動作全靠簡練的線和豪華的色來表現，滿布著優雅、純樸和高拙的傑構。我曾到聖彼得堡的艾米塔吉博物館參觀其中的法國繪畫收藏館，有一室全部陳列馬諦斯各時期作品，最重要的兩幅是〈舞蹈・Ⅱ〉（一九〇九～一〇）和〈音樂〉（一九一〇），均被讚譽為二十世紀繪畫的名作，在極度平面單純化中，分別刻畫出狂熱的躍動感與寧靜感。

　　馬諦斯精強力壯，年輕時代到過大溪地、美國、俄國、德國，晚年居住於風光明媚的尼斯。他的一生可說是法蘭西優美傳統的保持者，是唯美派的後裔。這裡引證他說的一段話作為結尾：「我所嚮往的藝術，是一種平衡、寧靜、純粹的化身，不含有使人不安或令人沮喪的成分。對於身心疲乏的人們，它好像一種撫慰，像一種鎮定劑，或者像一把舒適的安樂椅，可以消除他的疲勞，享受寧靜、安憩的樂趣。」

何政廣

寫於藝術家雜誌社

8

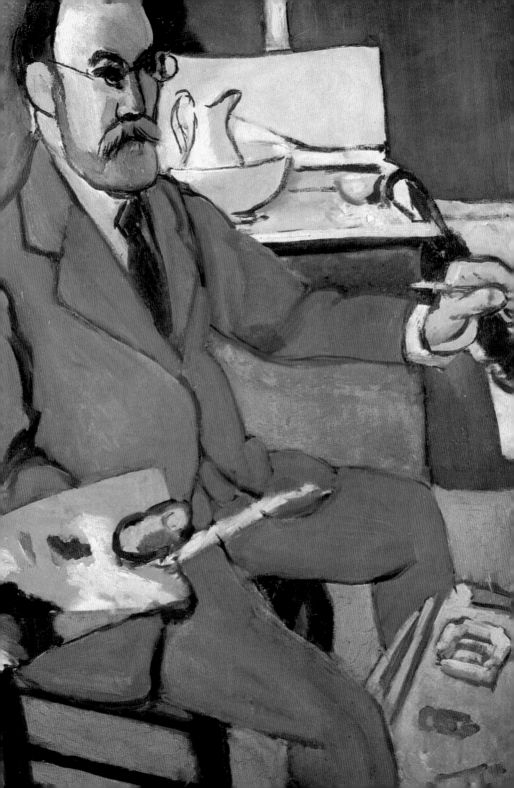

馬諦斯的藝術與生涯

「每當我憑著直覺出發時，我總感到自己更能確切地呈現自然的本質，而經驗也證明了我的正確看法。對我而言，自然的本質永遠是現在。」～馬諦斯

亨利・馬諦斯 (Henri -Emile-Benoit Matisse, 1869-1954) 一生努力創造的過程，實為他藝術風格建立了一段神奇探險：

他從傳統的學院派走出，不斷地經歷了現代藝術的啟蒙與發掘，綜合各家學說而青出於藍、更勝於藍；

他立於印象派光源下忠實描繪物象的理論，大膽地叛逆，開創具有強烈形式與色彩的野獸派時期，結束一個迷惑的世紀；

他以塞尚簡化物象的成就，為其畢生藝術的依歸，轉向平面構成的形色簡約的藝術；

他開創每個新的階段歷經不斷地驗證，直到畫面的形色和諧簡約為止，充滿了抽象與實驗的前衛風格；

他根植於「藝術是一種裝飾」的繪畫理念，具體展現了物象的自然本質，洋溢著美麗浪漫的異國風情，創造高度人為與裝飾的繪畫成就；

他為了追求人物與空間的平衡畫風，創作一連串神秘劇

靜物與書　1890年
油畫畫布　21.5×27cm
尼斯，馬諦斯美術館藏

靜物與書　1890年
油畫畫布　38×45cm
私人收藏（下圖）

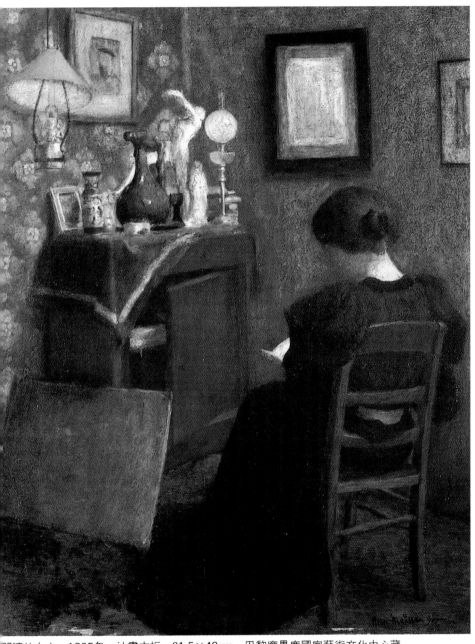

閱讀的女人　1895年　油畫木板　61.5×48cm　巴黎龐畢度國家藝術文化中心藏

餐具桌　1893年　油畫畫布　73×100cm　尼斯，馬諦斯美術館藏（左頁上圖）

摩洛的畫室　1895年　油畫畫布　65×81cm　私人收藏（左頁下圖）

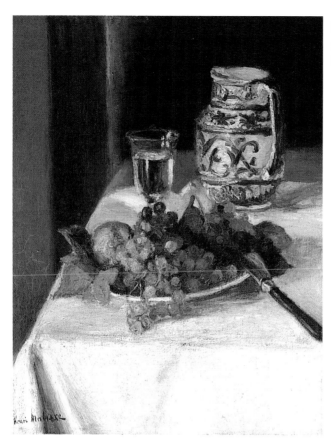

靜物與葡萄　1896年
油畫畫布　65×50cm
私人收藏

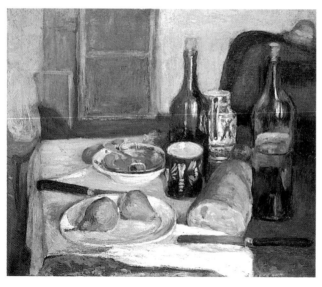

靜物與黑柄刀子　1896年
油畫畫布　60×85cm
美國蒙皮立，法柏美術館藏

檸檬與德國杜松子酒　1896年
油畫畫布　31.2×29.3cm
斯德歌爾摩私人藏（右頁圖）

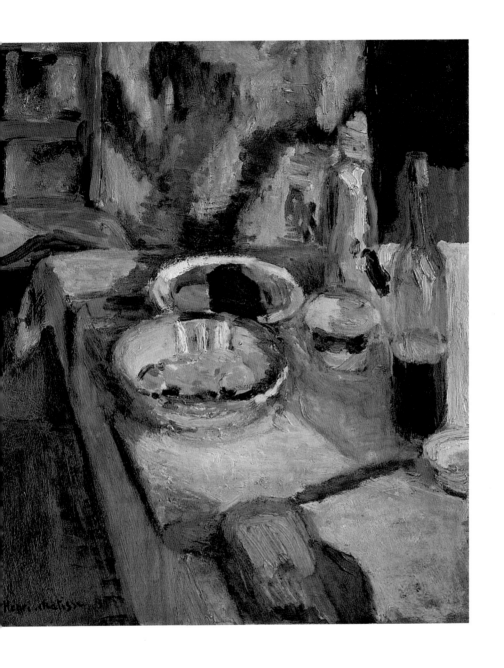

變的主題與變奏，展現即興成功的豐富體裁；

他獨創彩紙剪貼的繪畫與雕刻形式，適切地統合了形色

簡約與純粹平衡的藝術風格，輝煌地締造了最後勝利的

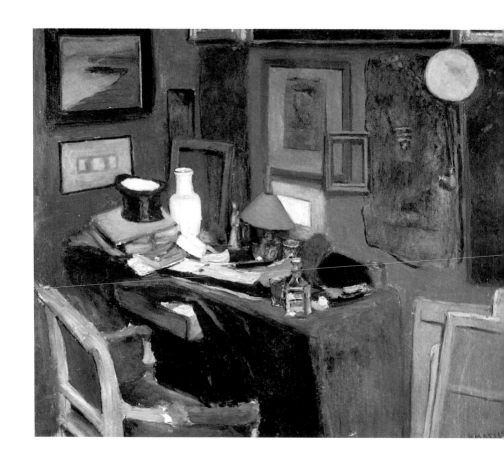

年代。

馬諦斯一生追求平衡、純粹與寧靜的藝術。他從俯拾皆是的家居、畫室、窗外景致等題材,透過他的直覺與細心觀察轉化了平實無奇的日子,落實其內心世外桃源、牧歌生活的想像。為了掌握「自然的本質永遠是現在」,馬諦斯致力於捕捉描繪最美麗、和諧與愉悅的一刻,充實人類的性靈,讓人深受其藝術的感動,終於建立其獨樹一幟的藝術風格,為人類創造最高的精神福祉。

現代藝術的啓蒙與發掘

一八六九年十二月三十一日的除夕夜,亨利‧馬諦斯

布爾塔紐的敞開之門　1896年
油畫畫布　35×28.5cm
私人收藏

有高筒帽的室內　1896年
油畫畫布　80×95cm
私人收藏（左頁圖）

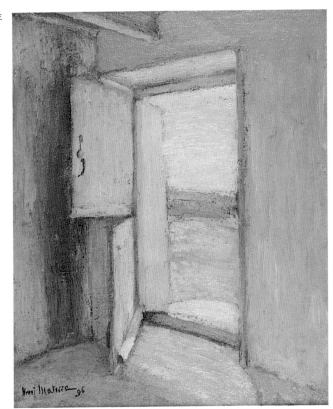

廣闊的灰色海景　1896年
油畫畫布　87×147cm
私人收藏（下圖）

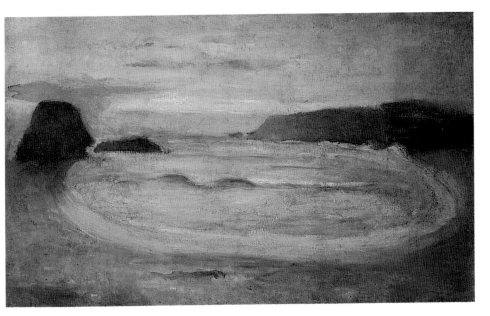

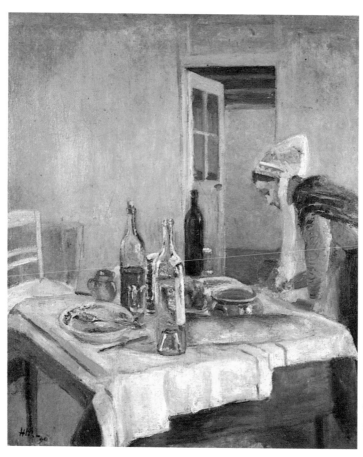

布爾塔紐侍女　1896年
油畫畫布　90×75cm
私人收藏

餐桌　1897年
油畫畫布　100×131cm
私人收藏（右頁圖）

（Henri -Emile-Benoit Matisse）出生於祖父母親住所，
位於法國北部的一個小鎮（Le Cateau-Cambresis），爲家
中長子。他成長於鄰近的波漢（Bohain），父親艾彌爾·馬
諦斯（Emile-Hippolyte-Henri Matisse）在當地經營穀類
兼五金行的買賣，母親安娜·姬瑞德（Anna-Heloise
Gerard）則從事繪圖陶瓷藝品與製帽的工作。

　　馬諦斯從小就體弱多病，無法繼承父業，適合白領階級
的工作，因此在十八歲時被家人送到巴黎的法學院就讀，並
以優異的成績畢業。隨後返鄉，自一八八九至九〇年任職於
小鎮聖昆汀（Saint-Quentin）的一家律師事務所，並私下參

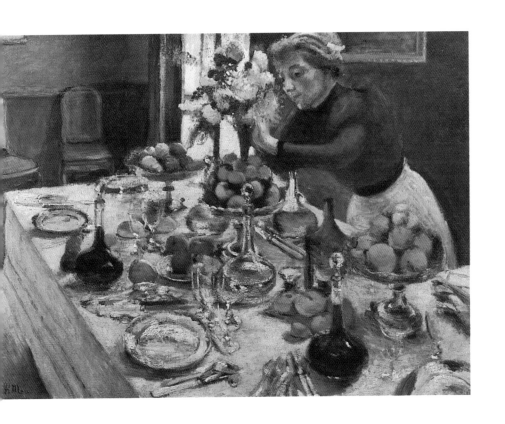

加當地市立藝術學校的早堂基本素描課程以排解業餘閒暇。

　　一八九〇年，當馬諦斯快滿二十歲那年由於急性盲腸炎開刀被迫返回父母家中休養。為排遣榻上的無聊寂寞，母親給了他一個畫箱畫畫；意外地，他從繪畫中得到前所未有的樂趣，每次動筆時便沉浸在自我追求的樂園裡。從繪畫中他跳脫了每日法律工作上的乏味與煩擾，享受著自由、寧靜和獨處之樂。繪畫轉化他平凡無趣的生活，進入自我創造的美妙世界。馬諦斯曾說：「每當握著畫筆時，便感覺到我的生命在那裡。」那潛藏於馬諦斯生命中的繪畫火苗被熊熊地點

圖見11頁

燃了！他生平的第一幅油畫：一八九〇年〈靜物與書〉作於手術後休養期間，展現構圖與寫實的能力。

　　一八九一年，馬諦斯二十二歲時決定放棄法律改學繪畫，但遭到父親的嚴厲反對，後來仍應允他前去巴黎並提供

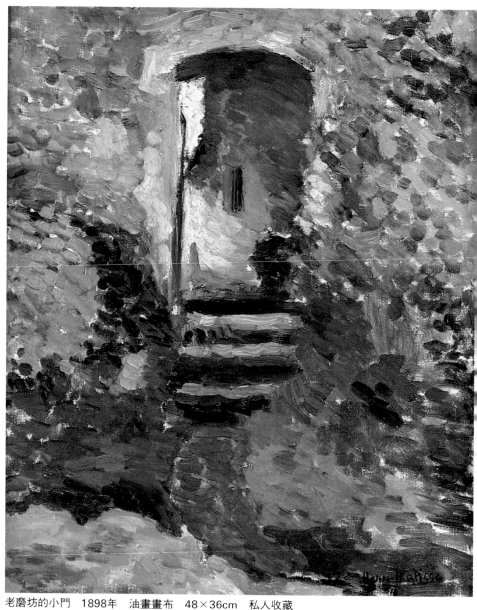

老磨坊的小門　1898年　油畫畫布　48×36cm　私人收藏

第一幅柳橙靜物　1899年　油畫畫布　56×73cm　巴黎龐畢度國家藝術文化中心藏（右頁圖）

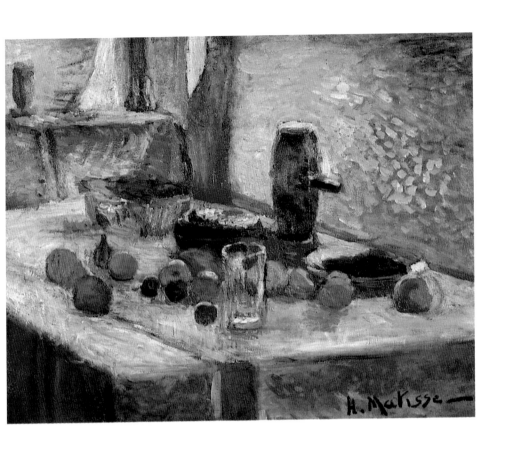

學費和生活費直到他三十二歲（一九○一），這對其繪畫事業有著莫大的幫助。十月馬諦斯進入茱麗安學院（Academie Julian）向學院派傳統主義畫家布格霍（Adolphe-William Bouguereau）學畫，並準備次年報考博納藝術學院（École des Beaux-Arts）卻失敗了。次年他揚棄布格霍的傳統技法離開茱麗安學院。當他在校內素描石膏像時受到學院派象徵主義畫家摩洛（Gustave Moreau）的注意，對於馬諦斯潛在的繪畫天份頗具慧心，並讓他到畫室非正式地學習。同時，他夜間則在裝飾藝術學校（École des Arts Decoratifs）修幾何、透視與構圖以準備重考。馬諦斯還在此結識畢生好友馬爾肯（Albert Marquet）。

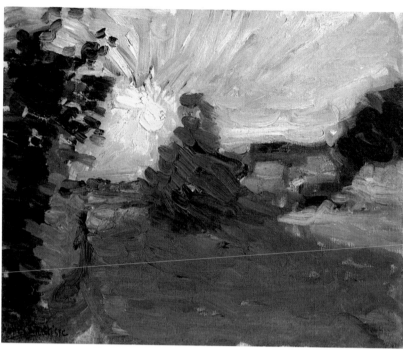

科西嘉的日落
1898~1899
油畫畫布
32.8×40.6c
私人收藏

餐具架與餐桌
1899年
油畫畫布
67.5×82.5c
私人收藏
（右頁圖）

磨坊的中庭
1898年
油畫畫布
38×46cm
尼斯，馬諦斯
美術館藏

到摩洛畫室後，文藝復興時期以來的美學理念和承襲於荷蘭自然主義的法國畫派技法啟蒙了馬諦斯的保守主義風格，特別著重灰色調的處理。而從一八九三年開始，摩洛就鼓勵馬諦斯到羅浮宮臨摹西班牙、荷蘭、義大利等畫派作品長達十一年之久。他因此受到十七、十八世紀藝術家如拉斐爾、林布蘭特、柯洛、夏丹等人的影響，如一八九三年的

圖見 12 頁

〈餐具桌〉；而來自於一八九〇年代的前衛藝術即象徵主義的帶領也指明他走向現代藝術之途。摩洛尊重學生個人風格的發展，主張臨摹經典畫作和戶外寫生，開明的教學方式開啟了馬諦斯的繪畫事業。在畫室裡，馬諦斯還遇見曼賈恩（Manguin）、魯奧（Georges Rouault）、卡穆安（Charles

Camoin) 等人並與馬爾肯重逢。這個會晤孕育了他們日後志同道合的「野獸派」風格。

一八九五年三月，二十六歲的馬諦斯在摩洛的安排下考取博納藝術學院，並於他底下修課。作品〈摩洛的畫室〉（一八九五）技巧已相當純熟，暗淡的光線投射在模特兒的胴體上與其後方的雕像相互對立，畫面呈現褐色的寧靜，畫室中的每樣事物亦有精闢的描繪。馬諦斯忠實地呈現了事實並注重光影變化，反映了印象派的色彩主張。

圖見 12 頁

這個時期他在光影上承襲柯洛柔和詩意的畫風和塞尚色彩的啟蒙，如一八九五年〈閱讀的女人〉畫面簡約並具有棕、綠色的溫馨色調，著重暗室裡光線處理效果，可謂其第一幅成功之作。馬諦斯也喜歡夏丹的灰冷色調，以厚塗技法

圖見 13 頁

病中的女人　1899年　油畫畫布　46.5×38.4　美國巴爾的摩美術館藏
背光的靜物　1899年　油畫畫布　74×93.5cm　私人收藏（左頁圖）

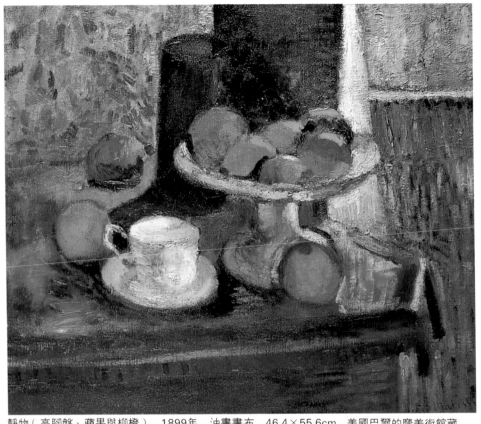

靜物（高腳盤、蘋果與柳橙） 1899年 油畫畫布 46.4×55.6cm 美國巴爾的摩美術館藏

與堅實色彩去描寫逼真的物象，如一八九六年的〈靜物與葡 圖見 14.16 頁
萄〉和〈有高筒帽的室內〉等靜物作品，畫面柔和而沉靜，
色彩也從早期的褐色調轉爲銀灰色系；之後的〈布爾塔紐侍 圖見 18.19 頁
女〉（一八九六）和〈餐桌〉（一八九七）以白色來加強銀灰
色系，表現玻璃杯和酒瓶在光線照射下的晶瑩剔透，已能完
美地掌握物體的寫實色調和畫面的明亮度，表現出深邃豐富
的色感。〈餐桌〉可謂馬諦斯的第一幅現代藝術作品，美
酒、鮮果和器皿被描繪得淋漓盡致而富有裝飾性，注重光影
的描繪似乎透露了印象派的曙光，與法國裝飾畫家波納爾
（Pierre Bonnard）和烏依亞爾（Edouard Vuillard）有著

靜物與橙（Ⅱ） 1899年 油畫畫布 46.7×55.2cm 聖路易，華盛頓大學藝廊藏

相近的畫風。然而，馬諦斯尚未脫離其當時畫派，此際仍受傳統技法和風格的影響與限制，對於明亮色彩的使用還有一段距離。同時，摩洛的象徵主義也令馬諦斯明瞭到藝術的最高目標乃在於裝飾性的表現，而藝術家最重要的事是表現自己的內在意念。這個觀念主導了他早期的創作思維和畢生追求「藝術是一種裝飾」的繪畫理念。

　　現代繪畫給予馬諦斯豐富的靈感。他開始接觸到後印象派造始於一八九五年十二月於巴黎伏拉德畫廊觀看塞尚的第一次個展，對其色彩主張感受深刻，一八九七年他又在盧森堡美術館見到印象派作品，對莫內最感興趣。同年，馬諦斯

靜物與橙　1899年　油畫畫布　45.7×55.2cm　聖路易，華盛頓大學藝廊藏
自畫像　1900年　油畫畫布　64×45.1cm　私人收藏（右頁圖）

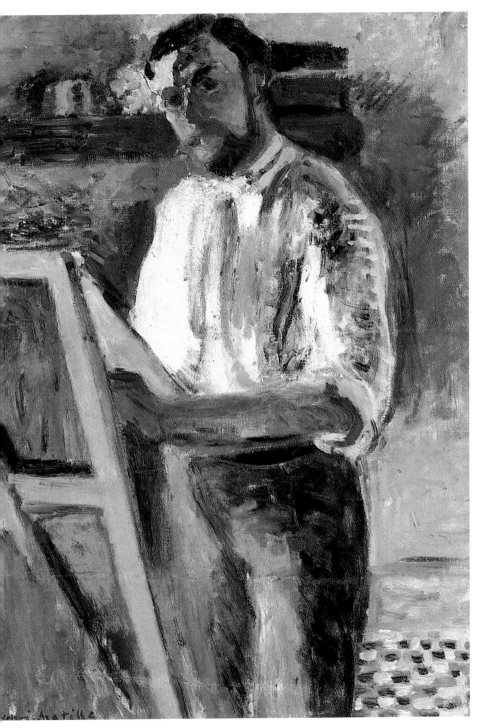

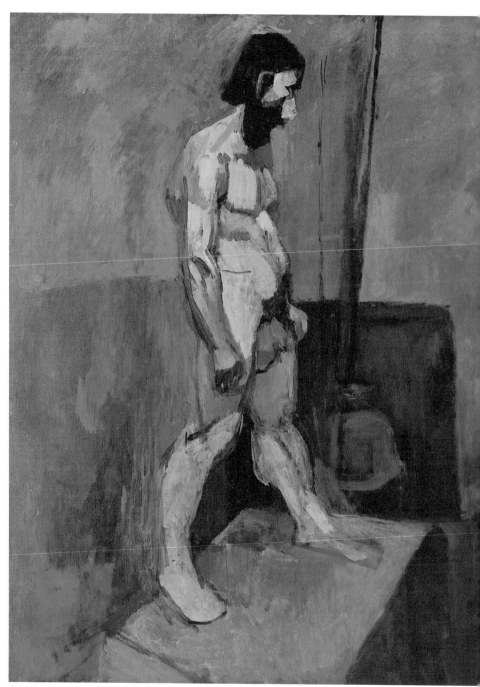

男模特兒　1900年　油畫畫布　99.3×72.7cm　紐約現代美術館藏

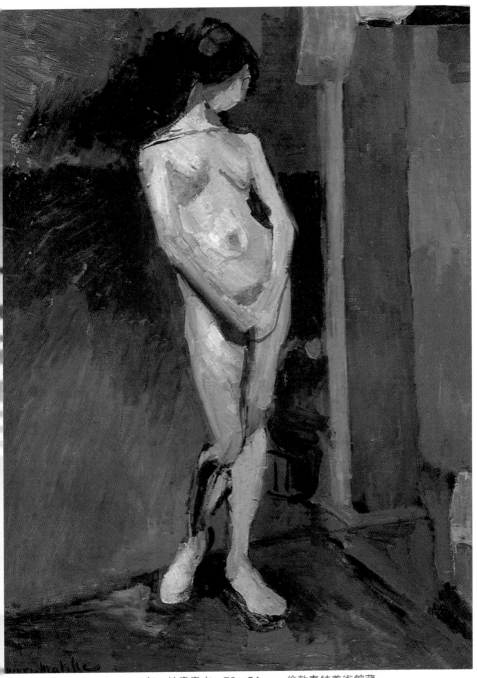

站立的模特兒　1900～1901年　油畫畫布　73×54cm　倫敦泰特美術館藏

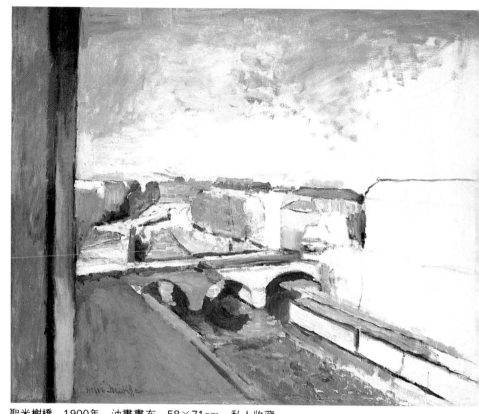

聖米榭橋 1900年 油畫畫布 58×71cm 私人收藏

遇到受莫內影響且畫風柔美的畢沙羅（Camille
Pissarro），畢沙羅也常向他介紹塞尚繪畫的諸多優點；一
八九九年他購買塞尚的〈三浴女圖〉影響其一生繪畫。自
此，馬諦斯觸角到了印象派的現代畫家，他們對於光線下形
式與色彩的描繪，對他而言是一個很重要的經驗——轉化了
馬諦斯早期的灰暗畫風，啟迪現代藝術風格。

　　此外，戶外寫生也有助於提高馬諦斯畫作的色彩明度。
早在一八九二年起他便受摩洛的鼓勵作畫於巴黎街頭。一八
九五～一九○八年他搬到靠近聖母院的聖米榭河畔十九號五
樓，並開始於巴黎近郊寫生。此外，馬諦斯與畫家偉利

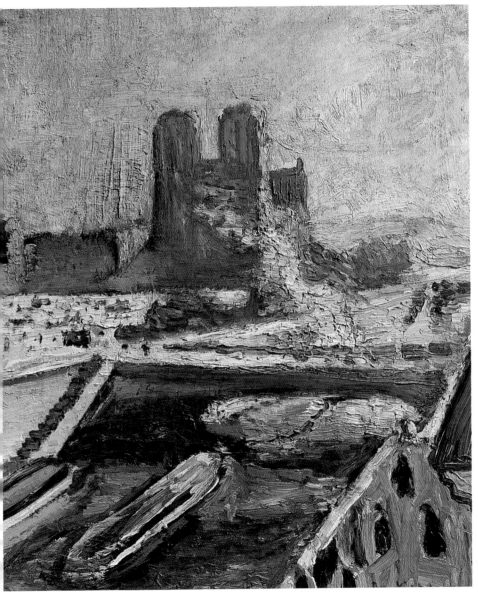

聖母院　1900年　油畫畫布　46×37.8cm　倫敦泰特美術館藏

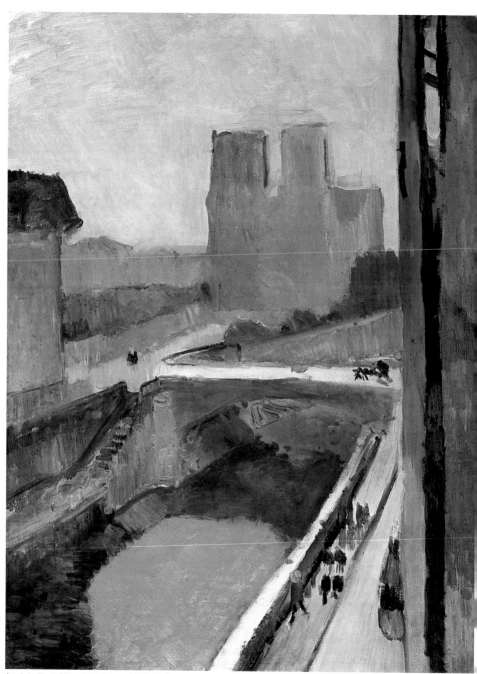

午後的聖母院　1902年　油畫畫布　73×54.7cm　美國水牛城，奧布萊特‧諾克士美術館藏

聖多羅佩的陽台　1904年　油畫畫布　72×58cm　波士頓，伊莎貝拉·史特華特園藝美術館

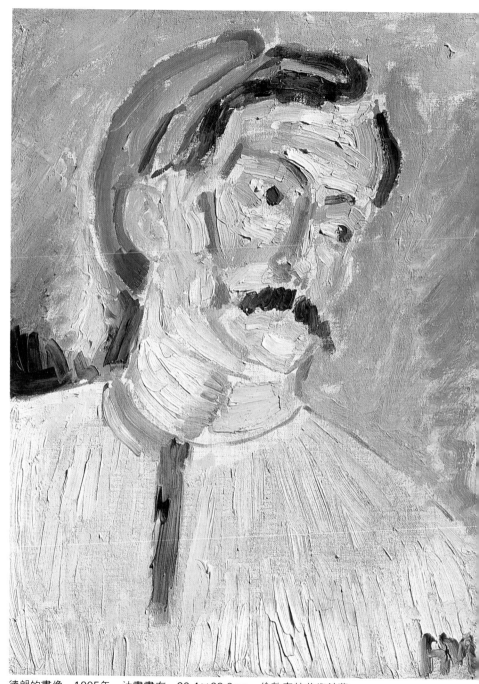

德朗的畫像　1905年　油畫畫布　39.4×28.9cm　倫敦泰特美術館藏

奢華、寧靜與享樂　1904～1905年　油畫畫布　98.5×118cm　巴黎奧賽美術館藏（右頁圖）

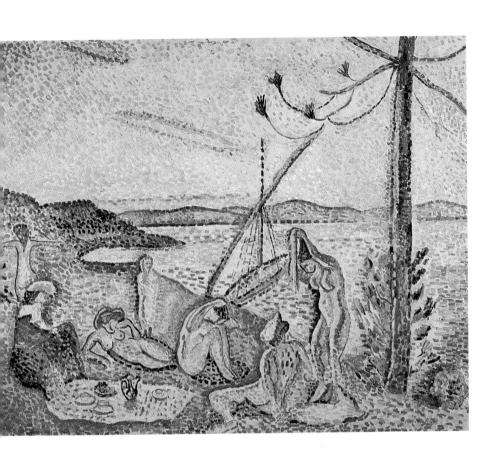

圖見 17 頁

(Emile Wery)從一八九五到九七年的每年暑假都於布爾塔
紐的美麗島(Belle-Ile)作畫,選擇此地乃因莫內曾在此作
一系列的畫作。一八九六年的〈布爾塔紐的敞開之門〉和〈廣
闊的灰色海景〉已提升一些色彩明度,呈現自由與孤獨的大
海景象,多岩海岸和不毛山脊產生不安定之感,令人聯想到
孟克。馬諦斯並在此認識了澳洲畫家及收藏家盧梭(John
Russell),而他又是梵谷、莫內和羅丹的好友,曾經贈送兩
件梵谷作品給馬諦斯,也鼓勵其使用如莫內般的鮮明色彩,
使其間接地受到他們的藝術影響,進入一種以色彩為基礎的
繪畫觀念。此後,馬諦斯的畫面開始變得恣意而明朗,一八
九七年的海景系列畫作雖較無色系和次序,但是新印象派已

37

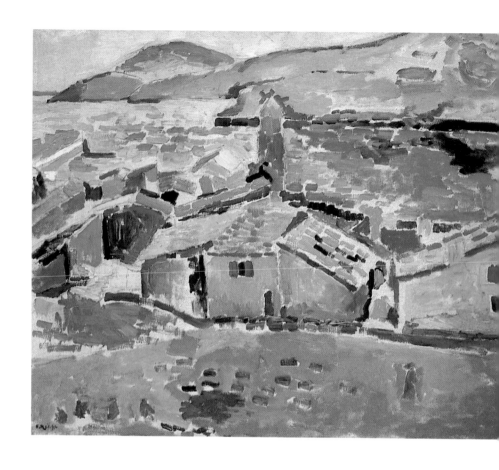

引導他到原色與明確的筆調,現代藝術的因子已逐漸形成。
一八九七年由於印象派的本質在馬諦斯的畫中出現,繪畫理
念的不合,導致了與摩洛關係的惡化。

　　一八九八年一月馬諦斯和度魯斯(Toulouse)的愛米兒
・帕瑞爾(Amelie Parayre)結婚後到倫敦度蜜月,他並接
受畢沙羅的建議於當地觀看英國風景大師泰納(J. M. W.
Turner)自由運用色彩之作。一八九八年他在獨立沙龍見到
新印象派點描法的中堅代表席涅克(Paul Signac)的作品,
強調色彩的主要功能和真實反映,具有裝飾效果,這是他第
一次受到席涅克的影響。印象主義告訴他明亮色彩的表現乃
是影響情感的力量,這個發現令人驚喜,使他對於色彩的感

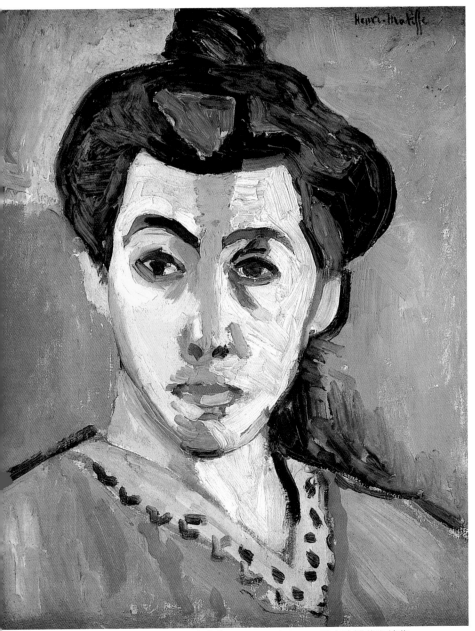

馬諦斯夫人的肖像·綠線　1905年　油畫畫布　40.5×32.5cm　哥本哈根美術館藏

科里烏的屋頂　1905年　油畫畫布　59.5×73cm　聖彼得堡艾米塔吉博物館藏（左頁圖）

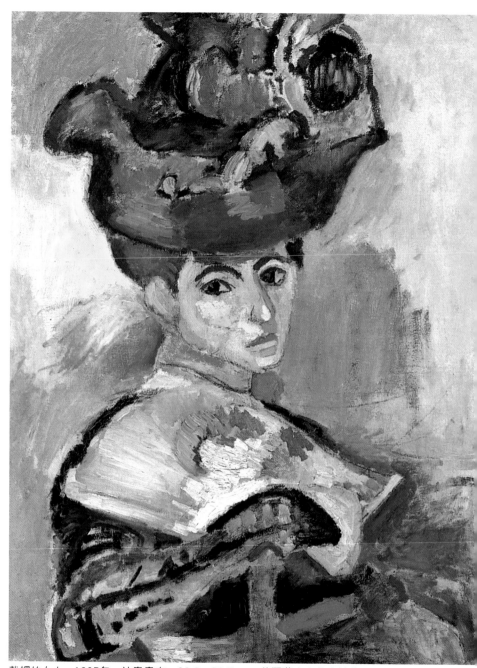

戴帽的女人　1905年　油畫畫布　80.6×59.7cm　美國舊金山美術館藏

敞開的窗　1905年　油畫畫布　55.2×46cm　惠特尼夫人收藏（右頁圖）

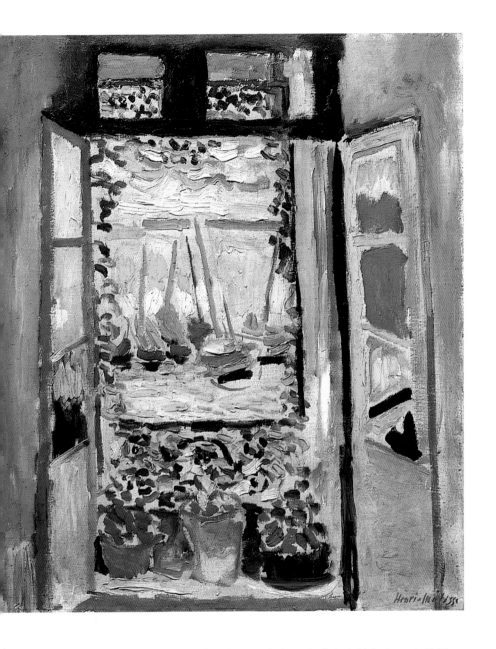

受力愈來愈強烈並產生了佳作，充滿自由的氣氛。尤其從一
八九八到九九年在法國南方科西嘉 (Corsica) 和度魯斯鄉下
作了一些筆觸大膽、色彩鮮艷的風景畫作，那裡的陽光給予
他極大的影響。如〈科西嘉的日落〉非常接近梵谷畫風，亦

圖見 22 頁

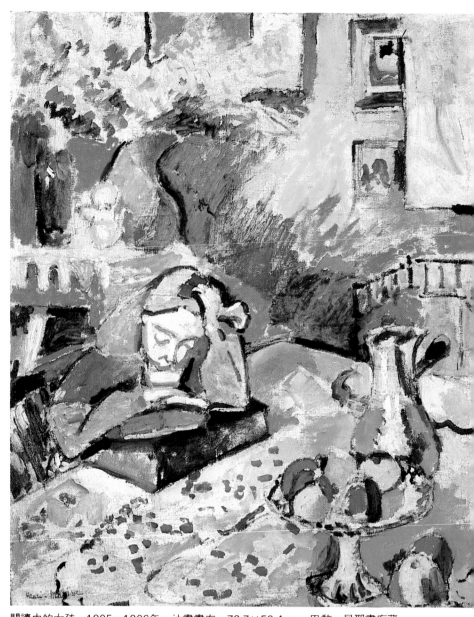

閱讀中的女孩　1905～1906年　油畫畫布　72.7×59.4cm　巴黎，居耶畫廊藏
科里烏的阿貝爾港　1905～1906年　油畫畫布　60×148cm　私人收藏（右頁上圖）
＜生之喜悅＞的油彩略圖　1905～1906年　40.6×54.6cm　美國舊金山美術館藏（右頁下圖）

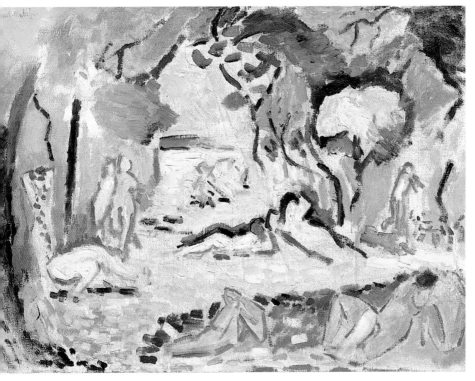

圖見 22 頁

明顯地受到泰納作品的迴應：黃色的太陽從綠色的天空中射出絢爛的光芒，與赭紅的土地相互對映；〈磨坊的中庭〉和〈老磨坊的小門〉亦為類似的狂熱風格之作。法國南方景色所

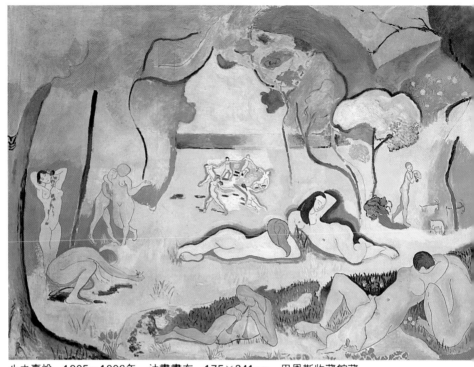

生之喜悅　1905～1906年　油畫畫布　175×241cm　巴恩斯收藏館藏

＜生之喜悅＞局部（右頁圖）

特有的色彩和諧之感是生長於東北的馬諦斯畢生第一次所感
受到的。

　三十歲的馬諦斯自南方回到巴黎後開始全心投入個人繪畫
風格的發展直到一九○○年，嚐試新印象派的點描法，光線在
其作品中正式出現。他認真地研究形式、色調和構圖，不眠
不休地組合這些元素以構成一個均衡的畫面，表達熱情的自
我詮釋。他的系列靜物作品以真實的色彩去經營和傳達畫中
物體的獨立性，注重形式結構的探求，結合了物體的內在抽
象和外在的實體描繪，與泰納風格相近而異於法國畫派。一
八九九年的〈第一幅柳橙靜物〉以粗獷筆調和明確色彩畫出
每件物體，藍紫色的冷淡畫面相當地縝密；〈背光的靜物〉

圖見 21 頁

圖見 24 頁

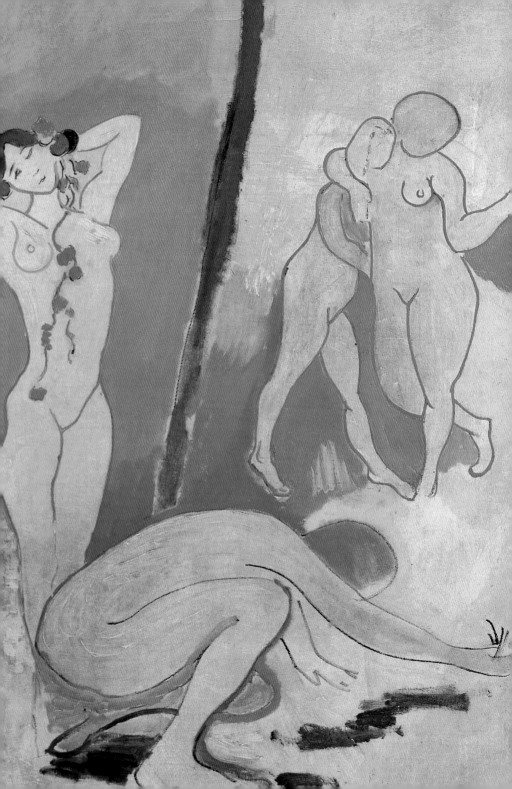

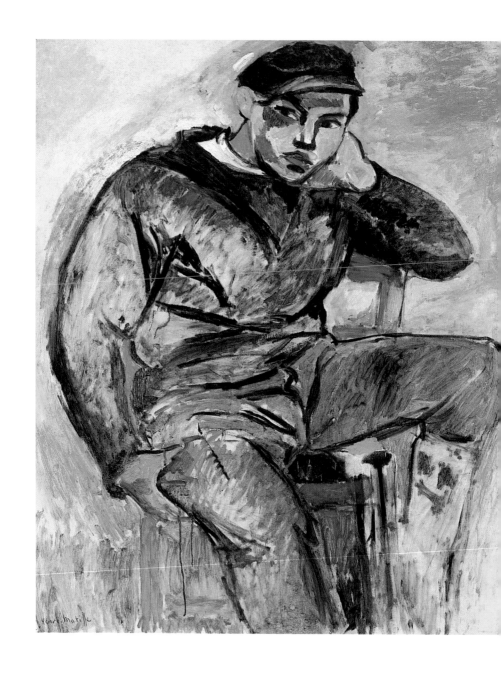

似乎已成功地利用塞尚的色彩分析用橙、紅、淡紫等暖色調
來構圖。同年的〈餐具架與餐桌〉建立一個新的繪畫方向，　　　圖見 23 頁
他本著塞尚的色彩分析和席涅克新印象派點描法的啓蒙，自

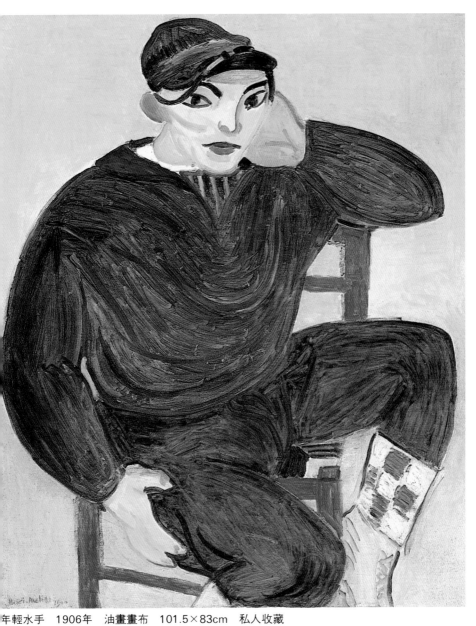

年輕水手　1906年　油畫畫布　101.5×83cm　私人收藏

年輕水手　1906年　油畫畫布　100×82cm　私人收藏（左頁圖）

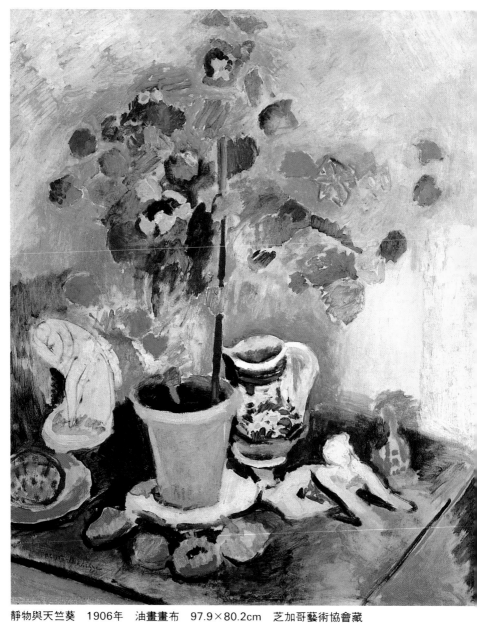

靜物與天竺葵　1906年　油畫畫布　97.9×80.2cm　芝加哥藝術協會藏

海邊風景　1906年　油畫畫布　38×46cm　巴恩斯收藏館藏（右頁圖）

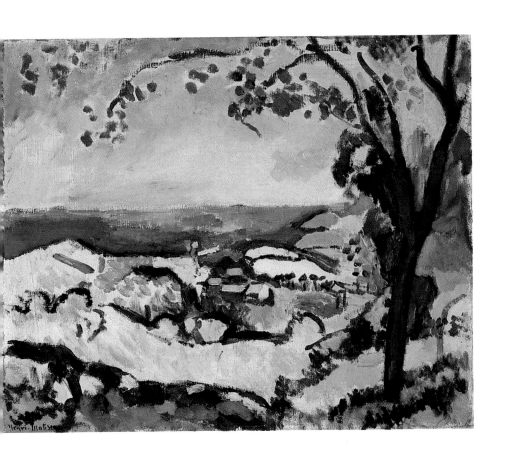

我營造出光影的朦朧美感，也開始發展色彩的裝飾技巧；塞尚風格主導了馬諦斯的畫路，而新印象派的每個步驟亦成為他未來經驗的展望。進一步地，他以印象派的新方法去詮釋

圖見 27 頁

與過去相同的主題，如一八九九年〈靜物與橙‧二號〉便是從〈餐具架與餐桌〉左下角的構圖發展出來，而成為一幅明淨又有秩序的完整畫面。此畫的目的在於詮釋自我創造的光線和陰影效果，充滿實驗性，他採用印象派的色彩分析功能和高度色感來架構畫中物體，無實質感的描繪：朱、黃色系的橙與靜物背景，白色的托盤以及褐色系的窗簾與物體陰影，刻意忽略的桌布用留白處理好像不存在一樣，這是一種

圖見 32 頁

畫法簡化的新發明。一九〇〇年的〈聖米榭橋〉也有留白的運

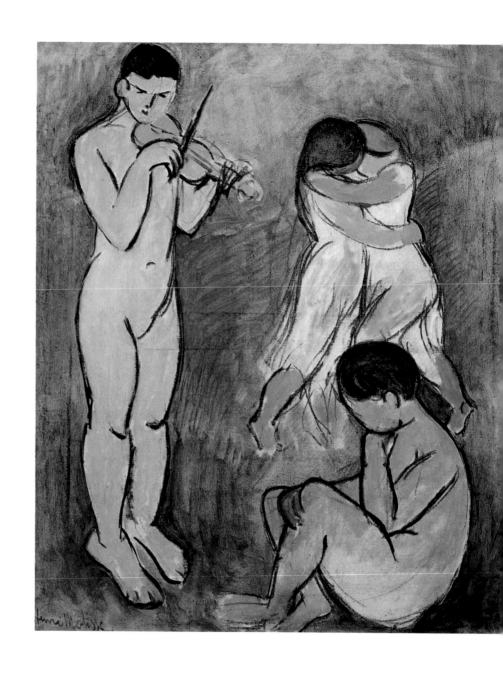

用，整幅畫作充滿印象派的風格。這段時期的色彩結構已達
到純色的地步，並且大膽地選擇與配置色調。

　馬諦斯從一九〇〇至〇三年風格強烈受塞尚影響，著眼於

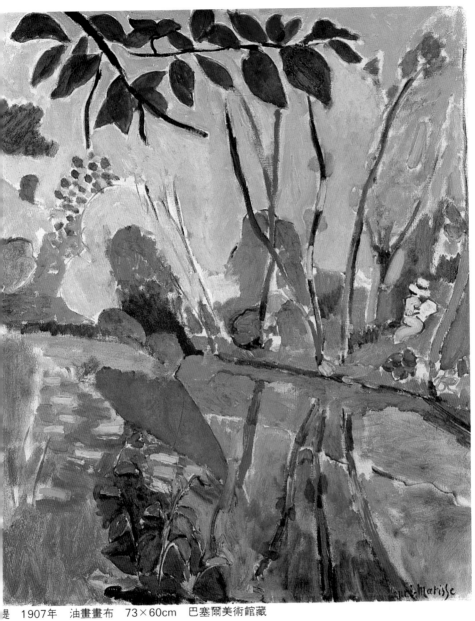

是　1907年　油畫畫布　73×60cm　巴塞爾美術館藏

音樂（速寫草圖）　1907年　油畫畫布　73.4×60.8cm　私人收藏（左頁圖）

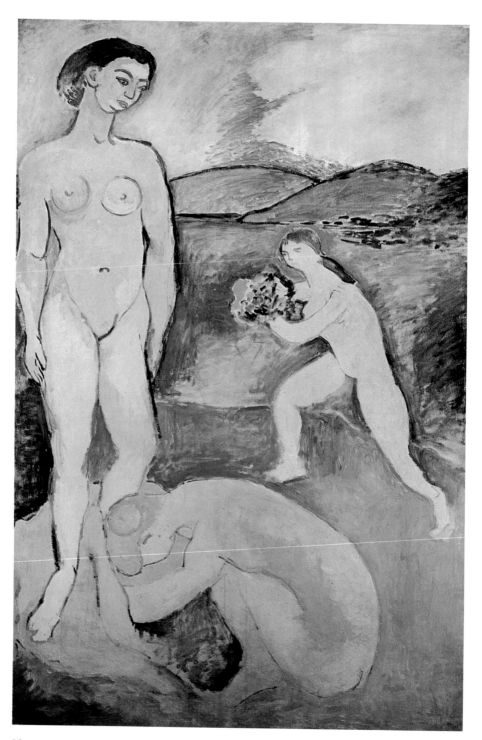

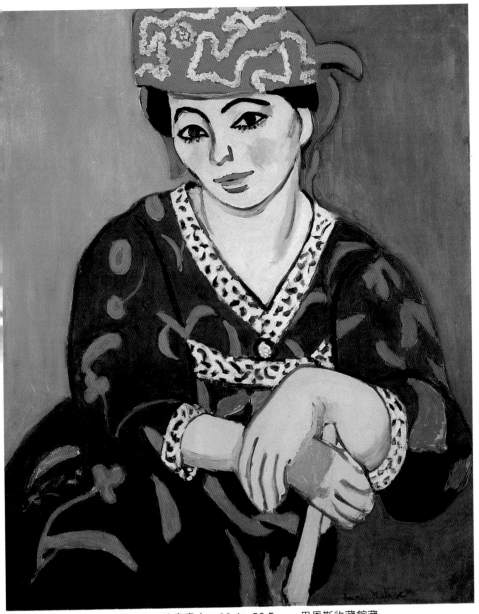

紅色的馬德拉斯頭巾　1907年　油畫畫布　99.4×80.5cm　巴恩斯收藏館藏

奢華　1907年　油畫畫布　207×137cm　國立巴黎現代美術館藏（左頁圖）

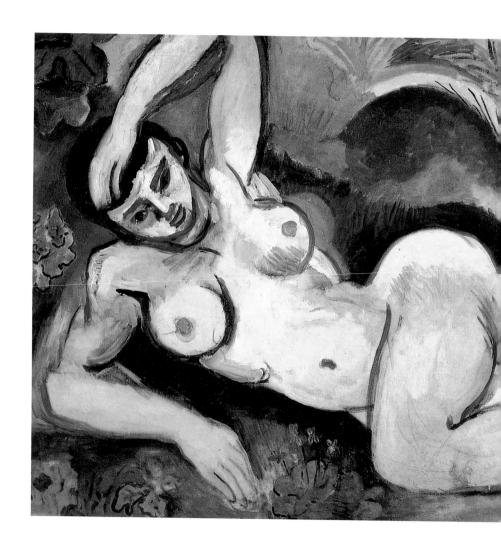

強烈的造形與暗色處理，補足了席涅克點描法的平淺色調。
塞尚簡化物象的成就成爲馬諦斯藝術的依歸，如此的轉向好
似他的色彩又回到了早期的昏暗，事實上卻是明與暗的交互
作用，主題多以人物爲主。一九〇〇年〈自畫像〉的色彩描繪 圖見 29 頁
亦來自於法國先知派畫家波納爾的建議，表現出畫家本人的
不安情緒和頑強心靈，反應新的藝術風格。同年的〈男模特 圖見 30 頁
兒〉比照塞尚的人物畫法，具有立體感和自我的藝術法則：

藍色裸女　1907年　油畫畫布　92.1×140.4cm
巴爾的摩美術館藏

吉普賽女郎　1905年　油畫畫布　55×46cm

極端原始、強勁的手和下垂的性器官都顯示了自己的藝術特質。一九〇一年〈站立的模特兒〉有著含蓄優雅的體態，著重於人體表現，並蓄意減低畫面的節奏與裝飾效果，以及自由筆調。一九〇二年〈盧森堡公園〉企圖使用一個表面嚴謹的構圖來改變科西嘉時期的狂熱，創作一個以各別物體所建構的非描述性空間，這個觀念對於野獸派的起源甚為重要。一九〇三年〈卡美麗娜〉描繪出模特兒的立體形象，顯示他

圖見 31 頁

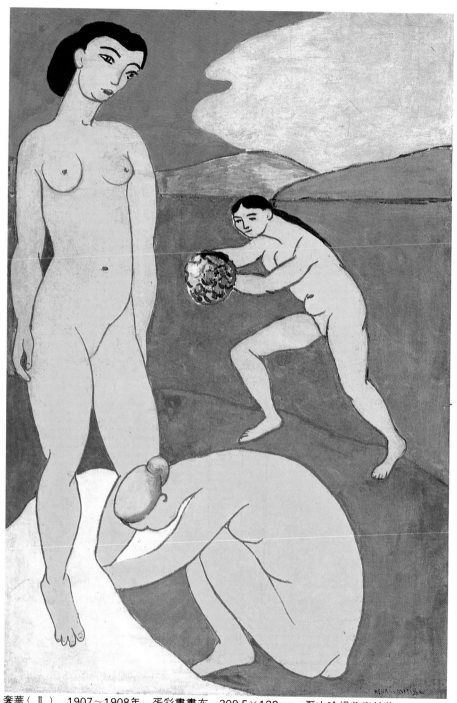

奢華（Ⅱ）　1907～1908年　蛋彩畫畫布　209.5×138cm　哥本哈根美術館藏

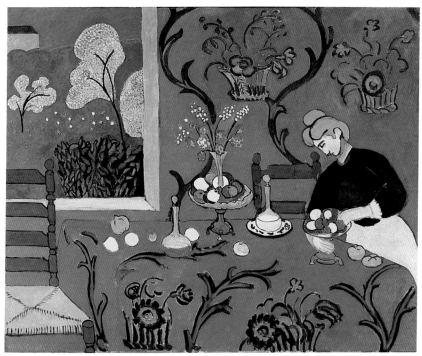

紅色的和諧　1908年　油畫畫布　180×220cm　聖彼得堡艾米塔吉博物館藏

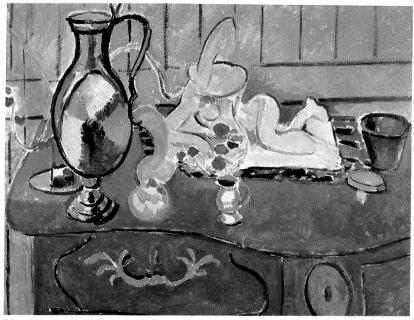

靜物與錫壺　1910年　油畫畫布　90×117cm　聖彼得堡艾米塔吉博物館藏

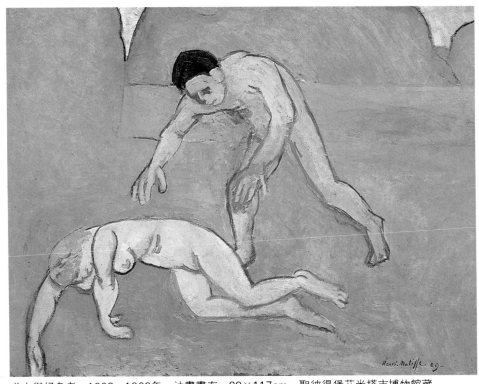

美女與好色者　1908～1909年　油畫畫布　89×117cm　聖彼得堡艾米塔吉博物館藏

深諳傳統的色彩結構和立體表現，好似凝固了過去的某個時空。

　　大體而言，馬諦斯從一八九八至一九〇三年努力於色彩調合與形式創新的技巧，企圖從學院派解放出來並統合各家專長——從早期灰色調的傳統寫實，不斷地融入印象派的鮮明色彩、新印象派的規律點描、後印象派的色彩分析和象徵主義的裝飾性。他所需要的繪畫因子和創作的可能性已在其掌握之中。此期作品已浮顯了「野獸主義」的形成因子，暗喻馬諦斯的野獸派構成資源已相當完整，具有現代繪畫的大膽作風，尤其是科西嘉與度魯斯時期，堪稱「原始野獸派」(Proto Fauve)。一九〇四年九月馬諦斯曾於巴黎卡里葉學院

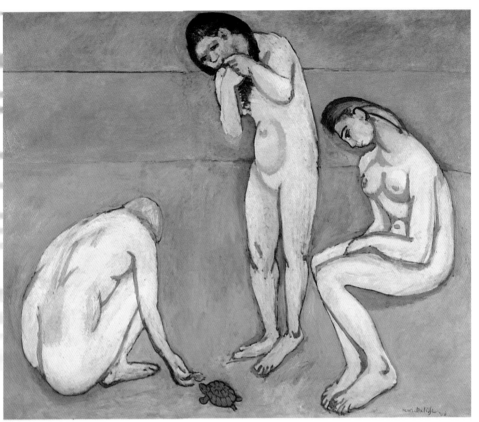

谷女們與烏龜　1908年　油畫畫布　178.8×216.9cm　聖路易美術館藏

(Academie Carriere)就讀人體繪畫課程，在此認識了德朗 (Andre Derian, 1869-1954)，又經由他於次年結識甫拉曼克 (Maurice de Vlaminck, 1876-1985)，三人志同道合成為日後野獸派的代表人物。

　　從一九○四至○五年馬諦斯於法國南部聖多羅佩(Saint-Tropez)作畫，並遇到席涅克，因而再次地受到新印象派的影響——利用原色的分色效果來締造一個由色系所構成的嚴謹規律的畫面，而其色彩學也正式地轉為裝飾作用。一九○四年習作〈奢華、寧靜與享樂〉仍與分色主義的正確作品相去甚遠，但是到此幅的正式畫作時，則已根據新印象派之分

圖見 37 頁

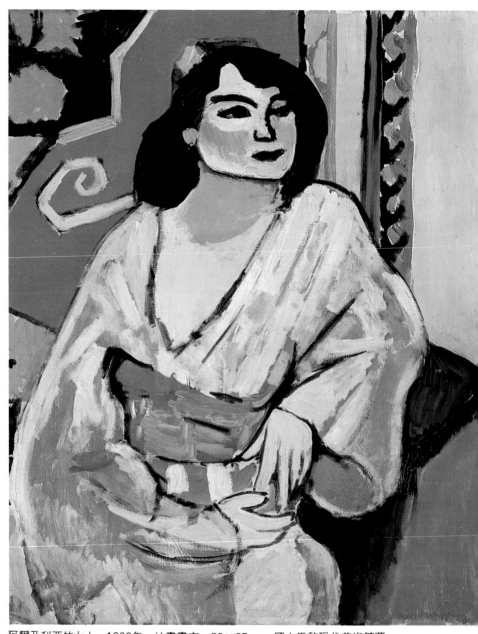

阿爾及利亞的女人　1909年　油畫畫布　80×65cm　國立巴黎現代美術館藏

靜物　1909年　油畫畫布　88×118cm　聖彼得堡艾米塔吉博物館藏（右頁圖）

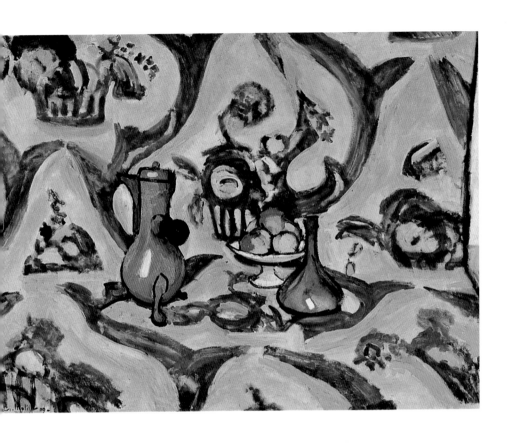

色原則描繪裸女們在聖多羅佩海濱豐富愉悅的現代牧歌生活，爲馬諦斯第一幅以人物組成的想像畫作，色彩更爲明亮極具裝飾效果。同時，他仍持續塞尙風格的創作，如一九〇四年〈聖多羅佩的陽台〉便汲取了此種藝術經驗，畫面結構富有條理而小心翼翼。此次馬諦斯和席涅克彼此間的相互影響導致了野獸派的色彩爆發。

圖見 35 頁

形與色的野獸派時期

　　一九〇五年夏天，馬諦斯也曾與德朗在法國南部地中海沿岸的海港科里烏（Collioure）作畫。這時，他已認爲規律的點描只是筆觸與形式之間的聯繫，並無實質的意義，因此他需要一個新的繪畫原則去改變，幾乎要放棄印象派了。馬諦斯受梵谷影響視色彩爲獨立的裝飾而忽略物體的外在輪

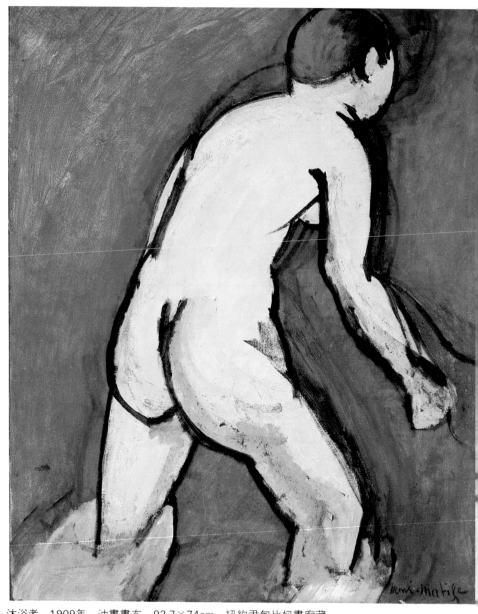

沐浴者　1909年　油畫畫布　92.7×74cm　紐約尹甸比奴畫廊藏

靜物與＜舞蹈＞　1909年　油畫畫布　89×116cm　聖彼得堡艾米塔吉博物館藏（右頁圖）

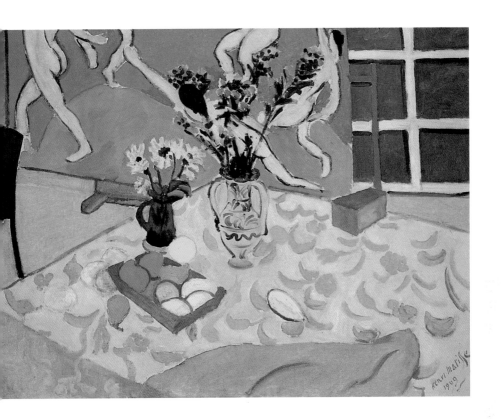

廓，注重使用強烈且不協調的色彩，對野獸派的興起亦頗有
貢獻；而過去高更也曾鼓勵他揚棄色彩模擬而從事紅、綠色
系的創作。窗景的主題成為馬諦斯一生畫作中尋求的想像樂

圖見41頁

園，如一九○五年〈敞開的窗〉以強烈的色彩對比出畫面的
明亮度，並具有空間透視之感，前景和窗景有著色彩呼應的
安排，乃寫實主義灰暗色調的句點，正式揭開野獸派風格之

圖見38頁

作。一九○五 年〈科里烏的屋頂〉其山海屋舍都有明顯的線
條分界以營造色系之間的相互對應，比〈敞開的窗〉更能顯

圖見43頁

示出野獸派風格的表現。一九○五～○六年〈科里烏的阿貝爾
港〉的色彩明度更高了，將分色主義發揮得淋漓盡致。此際
馬諦斯脫離了自然原色的限制，所繪者大都是紅、綠色系，
兩色相會的結果產生一種耀眼跳動的畫面，完全摒棄早期畫
作中的灰暗色調，人為的方式大膽地轉化了色彩，以紅、

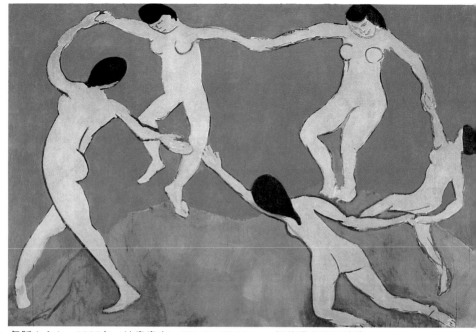

舞蹈（Ⅰ）　1909年　油畫畫布　259.7×390.1cm　紐約現代美術館藏

藍、黃、綠爲主要對比，而處理光線的方式已超越新印象派
的理論。他也展現了自我的藝術性格——不厭其煩地重複畫
著相同的事物，表現不同的心境。這是馬諦斯在藝術上的轉
戾點，亦爲其新藝術風格的造端。馬諦斯放棄學院派的素
養，綜合秀拉、席涅克、梵谷和高更的畫作經驗而轉化出野
獸派的明亮色彩與強烈造形。如今，馬諦斯的繪畫生涯已向
前邁進一步，南方的陽光使野獸派的作品揚杷吐豔，發展出
最豐富的野獸主義色彩。

　　野獸派的原色爆發可溯源至一八九八年馬諦斯和馬爾肯
等摩洛學生從事野獸派風格的試驗。他們在一九〇一年第一
次於獨立沙龍的展覽裡即以純色來表達內心的繪畫理念，德
朗和甫拉曼克也有類似的發展。一九〇三年在巴黎舉行的梵
谷畫展使他們得到了強烈色彩的共識，遂導致一個激烈的

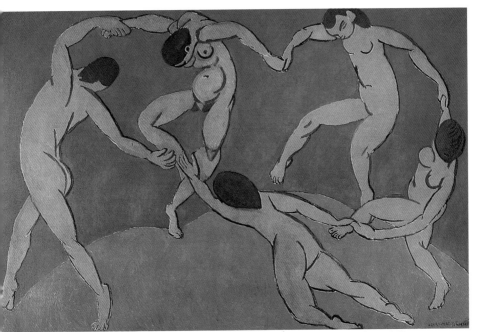

舞蹈（Ⅱ）1909～1910年　油畫畫布　260×391cm　聖彼得堡艾米塔吉博物館藏

舞蹈（Ⅱ）的鉛筆習作
48×65cm

「野獸派運動」。梵谷強而有力的畫作滿足了年輕畫家們內在狂熱的表現欲望，觸動其對於學院派的背叛和印象派對形與色表現得不夠深入的反動；加上他們受到梵谷、高更、塞尚和新印象主義等不同程度的影響，運用強烈的紅、藍、黃、綠等醒目顏色來架構空間，描繪內在真摯的情感與裝飾效果，遂創造出極度自由、奔放、華美之作。

　　一九〇五年他們正式露面於秋季沙龍時引人一致的注目，當藝評家沃克塞爾（Louis Vauxcelles）踏入這個展覽室時，被這群年輕畫家的激烈色彩所震懾而創下野獸的語彙，從此一般人便用來稱其繪畫為「野獸派」（Fauvism）。野獸派以馬諦斯為非正式的領袖，還包括德朗、甫拉曼克、曼賈恩（Henri Charles Manguin）、馬爾肯（Albert Marquet）、鄧肯（Kees van Dongen）、佛利艾斯（Emile-

65

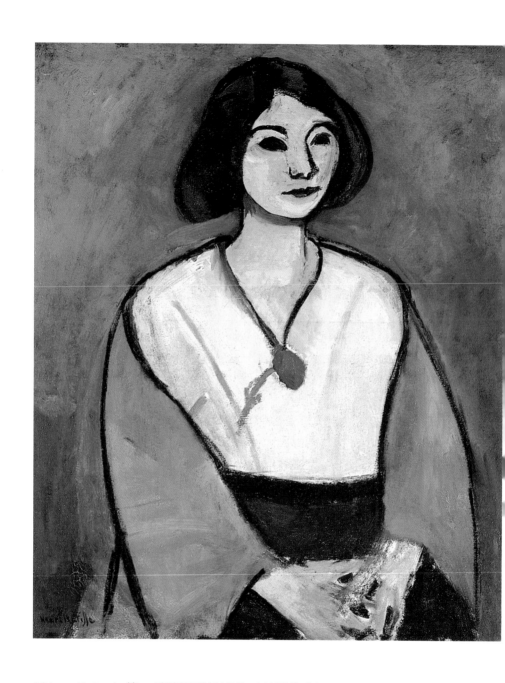

Otton Friez）等。馬諦斯所展出的〈敞開的窗〉和〈戴帽
的女人〉色彩與筆觸的豪放表現定義了現代藝術乃是由色彩
出發的。野獸派是迎向二十世紀繪畫的大革命，在當時卻遭

圖見40頁

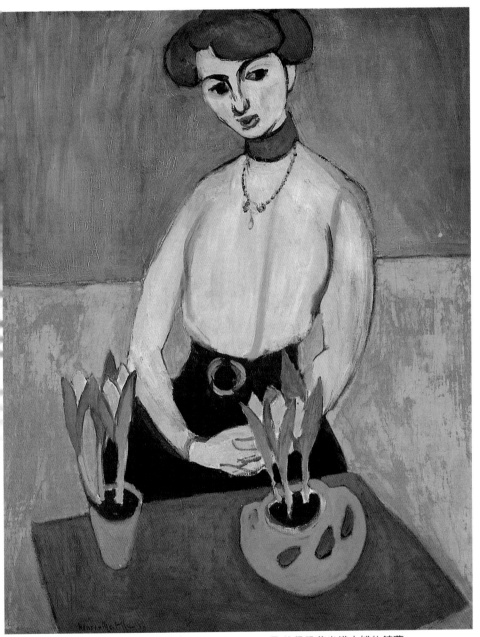

鬱金香旁的女子　1910年　油畫畫布　92×73.5cm　聖彼得堡艾米塔吉博物館藏

綠衣女郎　1909年　油畫畫布　65×54cm　聖彼得堡艾米塔吉博物館藏（左頁圖）

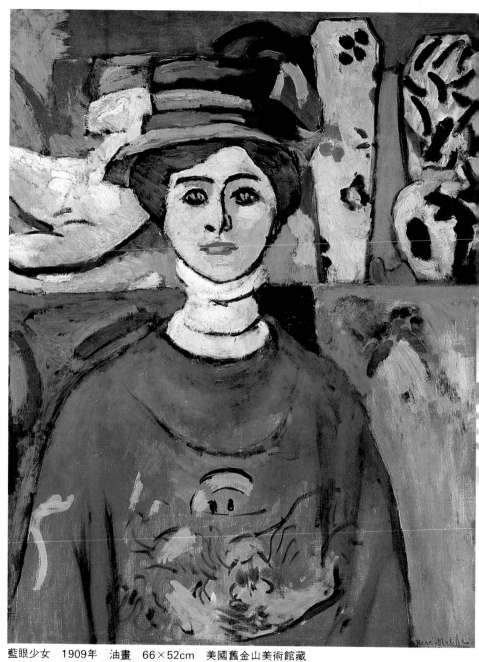

藍眼少女　1909年　油畫　66×52cm　美國舊金山美術館藏

西班牙式的靜物　1910～1911年　油畫畫布　89×116cm　聖彼得堡艾米塔吉博物館藏

（右頁圖）

到強烈的攻訐。然而史汀家族（Stein Family），俄國的史屈金（Sergei Shchukin）和莫洛佐夫（Ivan Morosov）則全力支持馬諦斯並爲其重要的收藏家。

自此，馬諦斯致力於形式與色彩的發現，並闡明兩種相反的方式：1．思索暖色與寒色在印象主義中的分界以作爲形式，和2．從反色系中去揭露光的表現，如〈敞開的窗〉使用黑色去對比出畫面的明亮度。印象派中倍受爭議的焦點：光與色彩，反而成爲其個人創作的重要轉變因子。他賦予了現代藝術的原始初義──原色有其自身的美感與單獨存在的必要性，立於原色的對比可畫出簡約與自然的本質。他致力於領略分色主義的反芻與超越，立於新印象主義而建立野獸派的自由畫風，預言了日後簡約風格的趨向，並結束一個迷

靜物　1910年　油畫畫布　94.5×116cm
慕尼黑美術館藏

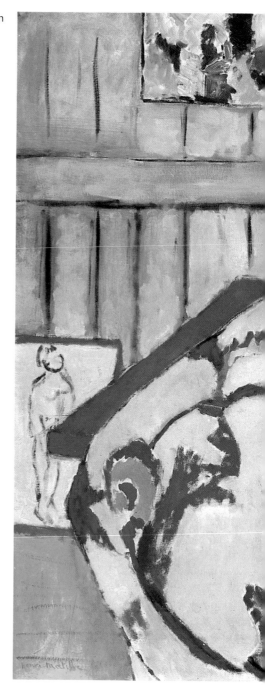

畫室的一角　1912年　油畫畫布
192.5×114cm　莫斯科普希金美術館藏

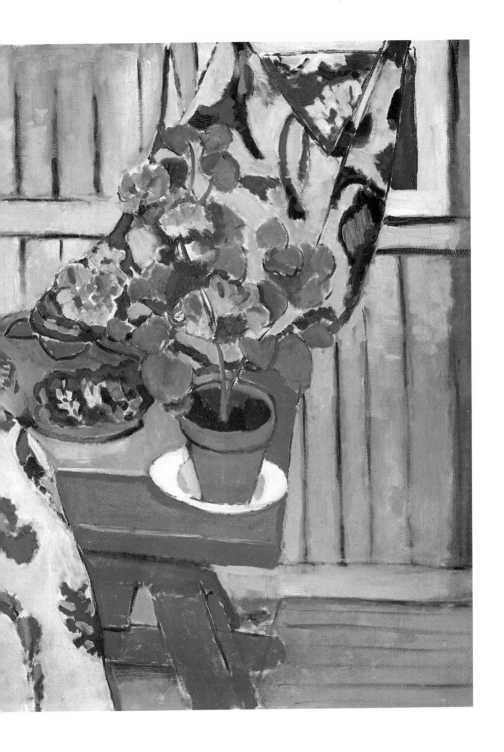

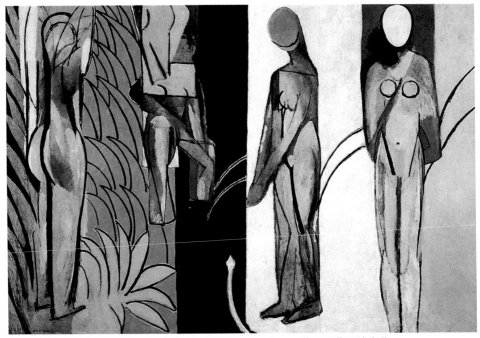

河邊浴者　1909~1916年　油畫畫布　261.8×391.4cm　芝加哥藝術協會藏

惑的世紀——並非忠實地去描繪一個物體，而是著重光線衍
生所產生的視覺效果。如今，奇特的色彩在馬諦斯的調色盤
中出現，尤其是紅、綠兩色，如一九〇五年〈馬諦斯夫人的 圖見 39 頁
肖像・綠線〉畫面以綠線為主色分隔了人物的臉為兩半，並
呈現左邊土黃、右邊赭紅的平塗色調，裝飾性濃厚。〈戴帽 圖見 40 頁
的女人〉有著自我創造的色彩：並列了不相干的顏色以強調
構成效果，筆觸井然，豪放灑脫，令人感到熱情又光彩耀眼
卻不虛華無實。

　　在一九〇五～〇六年馬諦斯尋求一種自我對光線的印象
以取代分色主義，抓住剎那的強烈感觸創造不朽的繪畫，並
分別使用快速破筆或日本浮世繪的自由線條去勾勒形象，這
不僅可表現物體的韻律動態，又可封閉一個色彩區域達到平

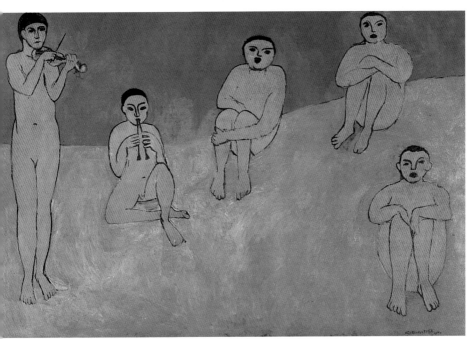

音樂　1910年　油畫畫布　260×389cm　聖彼得堡艾米塔吉博物館藏

圖見 43.44 頁

塗與架構空間的效果。如一九〇五～〇六年的兩件〈生之喜
悅〉作品分以破筆或流暢線條，來封閉純色色域及勾勒十六
個裸體男女享樂於世外桃源，展示一個理想愉悅的牧歌生
活，簡約有力的輪廓展現美麗胴體和立體感，平塗色域產生
律動的狀態用以營造和諧、簡約、率直的本質，這都顯示了
與東方藝術的相似性；畫面的節奏感和緊密性是其個人的新
發展，人物的遠近比例並非透視觀點的表現，而是為了加強

圖見 46 頁

畫中的各個元素以呈現寧靜隔世之感。而一九〇六年〈年輕
水手〉的紅、綠色彩明確簡化了色域顯示他自在的神情，以

圖見 52 頁

及一九〇七年〈奢華〉的女人無生氣的和獨居的體態，兩者
都以破筆與線條兩種方式作不同形式的表現。藉由阿拉伯式
紋樣（Arabesque）和狂野色彩所描繪的〈倚姿女人〉成為馬

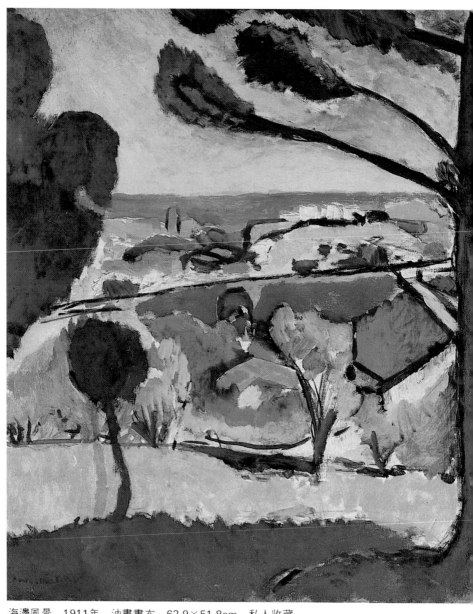

海邊風景　1911年　油畫畫布　62.9×51.8cm　私人收藏

畫家的家庭　1911年　油畫畫布　143×194cm　聖彼得堡艾米塔吉博物館藏（右頁圖）

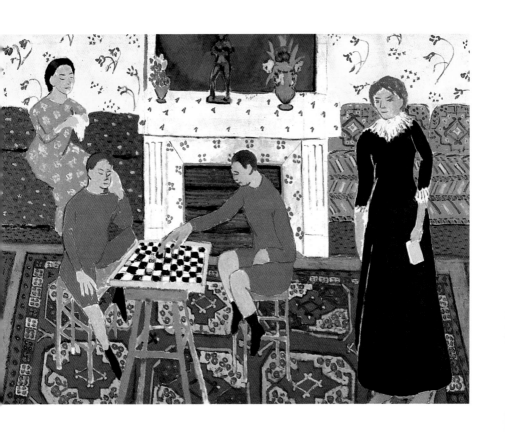

圖見 48 頁

圖見 54 頁

圖見 56 頁

諦斯掌握牧歌田園閒適畫面的主要角色，這個成果也是他苦
心研究而來的，亦是馬諦斯獨樹一幟的畫風，如一九○六年
〈坐姿裸女〉和〈大裸女〉都是為此的習作。同年的〈靜物與
天竺葵〉色彩從後現代主義的觀點出發加上象徵主義，革新
了十九世紀靜物的傳統風格，此畫有著不協調的組合，包括
小雕像、水果和盆景都以塞尚色彩表現出野獸派的構成。一
九○七年〈藍色裸女〉的斜倚臥姿源自於雕像〈倚姿裸女〉充
滿了異國風和原始味道，表現身量與空間的均衡，粉紅膚色
與藍色陰影突顯出婀娜的體態和立體感，但在當時她可能被
視為粗暴無禮的，畫風充滿變化與挑戰性。一九○七年夏
天，馬諦斯旅遊義大利時深受文藝復興藝術人物形象的刺激
而趨向簡約畫風，創造不朽人物，如〈奢華〉裡的人物已拉

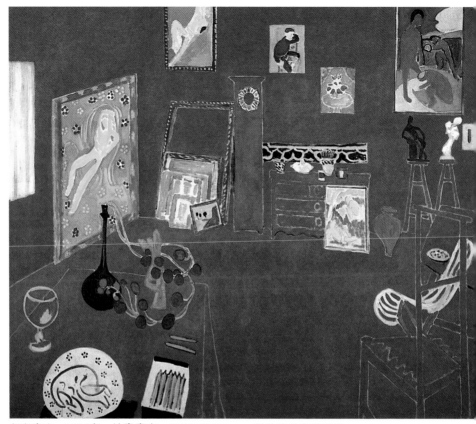

紅色畫室　1911年　油畫畫布　181×219.1cm　紐約現代美術館藏

穿花衣飾的馬諦斯夫人　1911年　油畫畫布　112×69cm　瑞士巴塞爾私人藏（右頁圖）

長了脖子，顯明了簡約人體藝術的建立，並導向日後〈舞蹈〉
的創作。

圖見64.65頁

　　一八九九～一九三五年馬諦斯也開始研究雕塑，以針對
印象主義不夠深入的缺失，將繪畫語言轉至雕塑以追求堅實
簡潔的物體表現，和超越主題材質的簡單律動，創造多件出
色的作品，乃現代雕塑中形式實驗的先驅。一九〇〇年他參加
市立美術學校（École d'Art Municipale）的雕塑課程，
羅丹對於物象外觀與姿態的明確性是馬諦斯所要追求的目

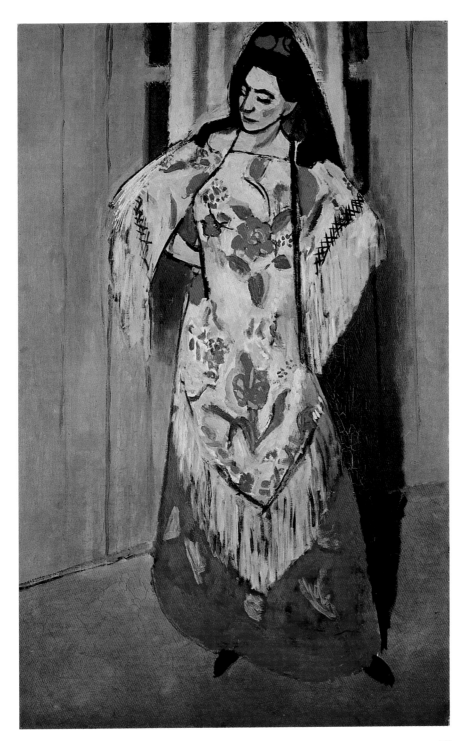

77

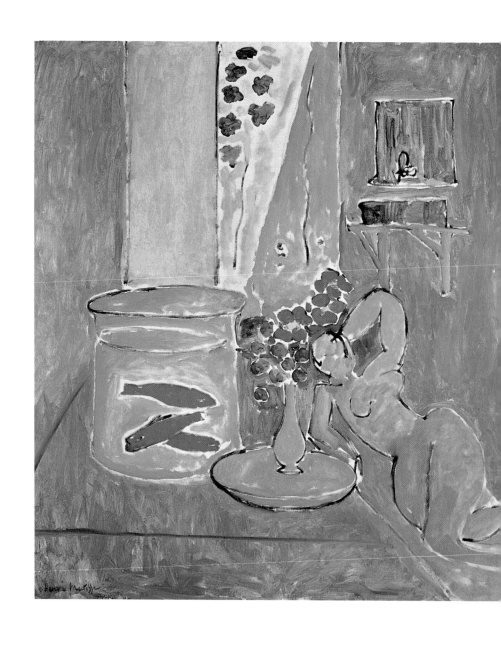

標，而摩洛的教學也讓他具備瞭解羅丹作品的能力；與羅丹
的結合昇華了馬諦斯的藝術，而塞尚風格的加入使其雕塑成
爲變形物體。雕塑讓他得到新的靈感與方法，尤其在人體主
題的表現上，同時也使用於繪畫中。雕塑作品如〈農奴〉（一

圖見 219 頁

金魚　1912年
油畫畫布　82×93.5cm
哥本哈根美術館藏

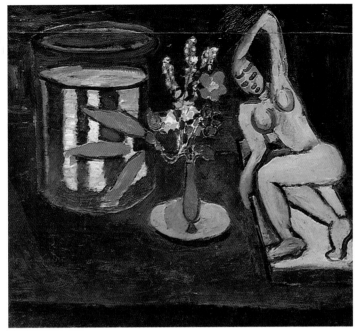

金魚與雕像　1911年
油畫畫布
116.2×100.5cm
私人收藏（左頁圖）

圖見219頁

九○○~○四）採用羅丹慣用的形態以傳達希臘後期青銅器古拙和早期中古人像的觀念之混合，〈馬達蘭〉（一九○一）強調人體架構上的蜿蜒律動並蓄意留白臉部；他們分別與畫作〈男模特兒〉和〈站立的模特兒〉有著相同的藝術表現，以粗略手法來處理物表，具沉穩與渾實的特質，蓄意營造出一個脫離印象派的理想。

　　馬諦斯等人在二十世紀初期所掀起的野獸派運動到一九○五的秋季沙龍、一九○六年的獨立沙龍達到顛峰後，至一九○八年這群散漫團體的年輕畫家又各自分頭去發展，不曾再有相同的面貌。雖然野獸主義只有曇花一現，但卻是繼印象派之後在法國藝壇上再次強而有力的運動，其憑主觀意識去改變對物象的形體，使「美」成為純粹感覺和裝飾的象徵，影響日後現代藝術甚巨，並佔有一席之地，馬諦斯也因此而名垂藝壇。

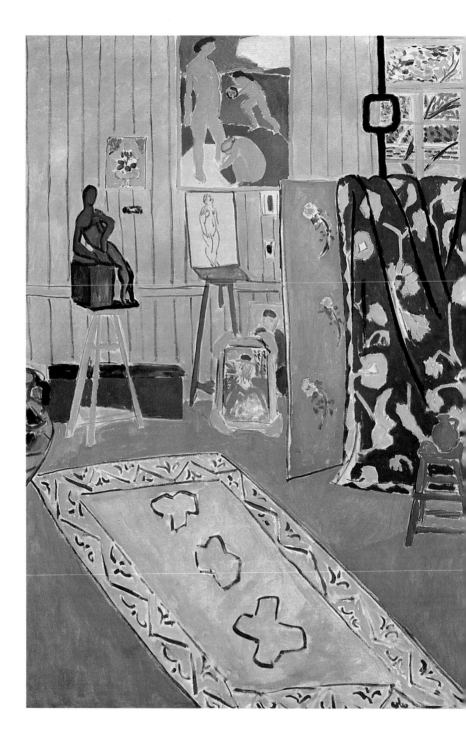

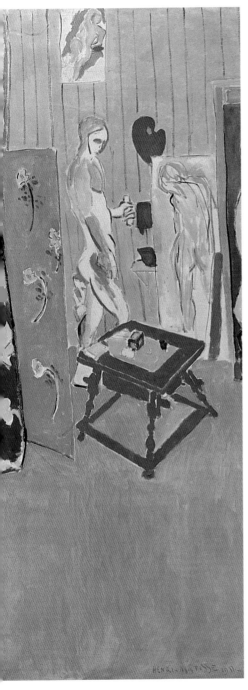

玫瑰色的畫室　1911年　油畫畫布
180×221cm　莫斯科普希金美術館藏

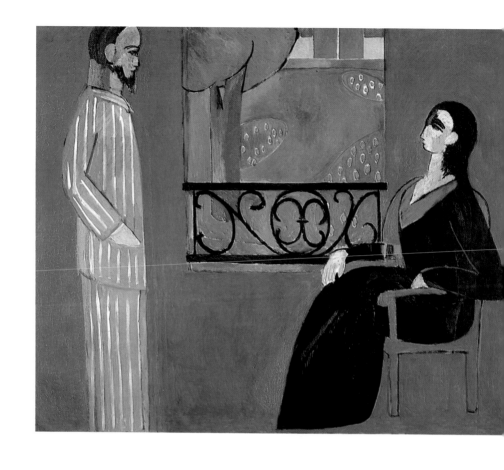

形色簡約的藝術與裝飾

　　野獸派風格以後馬諦斯致力追求一種平衡、純粹與寧靜
的藝術。他轉向大塊平塗色面和阿拉伯式紋樣的精簡線條作
畫，注重整體畫面的發展與裝飾性一直持續到繪畫的末期，
並且不再有三度空間的感覺，以平面為主成為馬諦斯終生的
繪畫風格，有別於畢卡索的立體派。一九〇八年一月他創設
馬諦斯學院（Academie Matisse at the Couvent des
Oiseaux）教授形與色的自然本質，闡揚藝術與裝飾的表現。
收藏家史屈金所擁有〈紅色的和諧〉（一九〇八）在大片紅色 圖見 57 頁
平塗的襯底上加上藍色的阿拉伯式紋樣，色彩絢麗的畫面極
富裝飾性，室內明確的色彩目地在於帶領出紅、藍形式的表

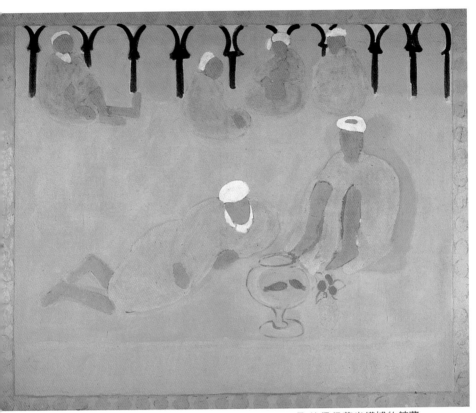

摩洛哥咖啡　1912~1913年　膠彩畫畫布　176×210cm　聖彼得堡艾米塔博物館藏

對話　1908~1912年　油畫畫布　177×217cm　聖彼得堡艾米塔吉博物館藏（左頁圖）

圖見 82 頁

現和窗外的鮮綠，以達到另一種新的活力與強烈的平衡，餐
桌不再是實用性的物體而成為極具裝飾性的大幅畫面，整幅
構圖涵蓋了馬諦斯「窗景」與「室內」的兩大主題。再者，
藍色通常被馬諦斯用來強調物象或聯繫形式，如一九○八~
一二年的〈對話〉描繪了早晨時刻倚窗對話的夫婦，記錄畫
家本人家居生活的片段，而窗外的景致透露了畫中有畫的風
格：馬諦斯使用了大片藍色來突顯物體的表現與畫面構成，
充滿視覺的平衡感並富有異國的和諧色彩，也暗示其日後以

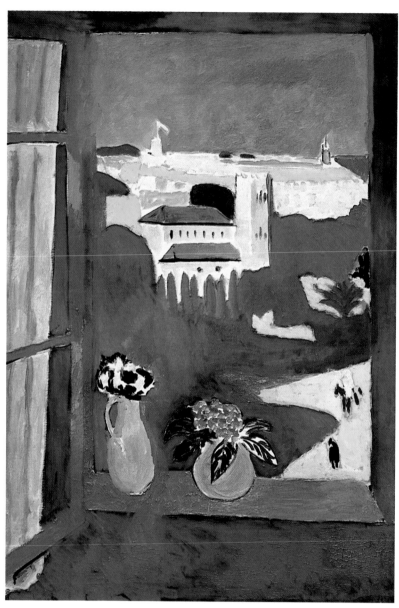

家居生活爲主題的方向。一九一二年的〈金魚〉即席地由線
條引發他的需要，在平塗的筆觸之間釋放了光而掌握物體的
華麗色彩。至此，馬諦斯自師於摩洛以來就有的「藝術是一

圖見89頁

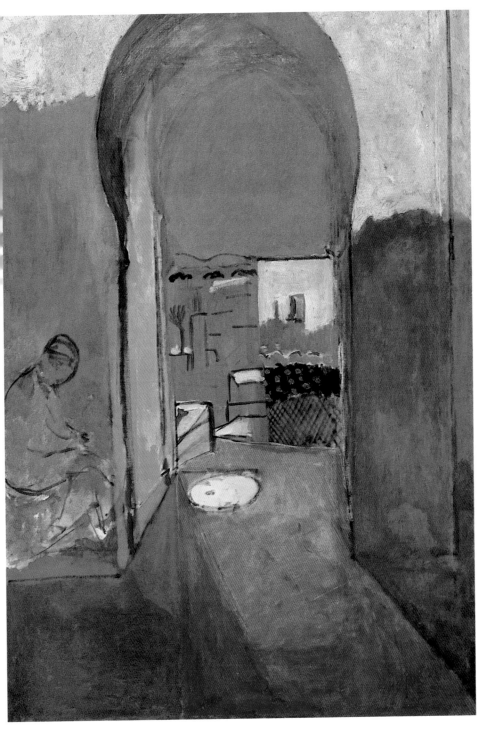

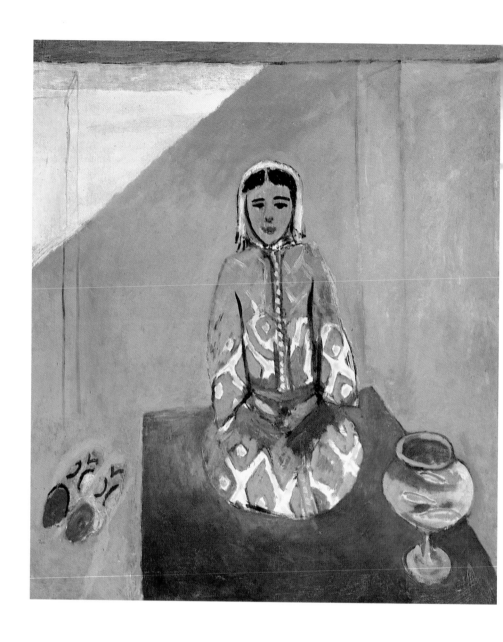

種裝飾」的觀念已被闡明，而他更認為藝術是一種慰藉和避難所，並從寫實主義出發去認明他的需要，再加上他與生俱來的敏銳感觸，以不同的形式去表現一個完美世界，因而創造了獨立、抽象、完美的視覺現象，給觀者極度愉悅的一

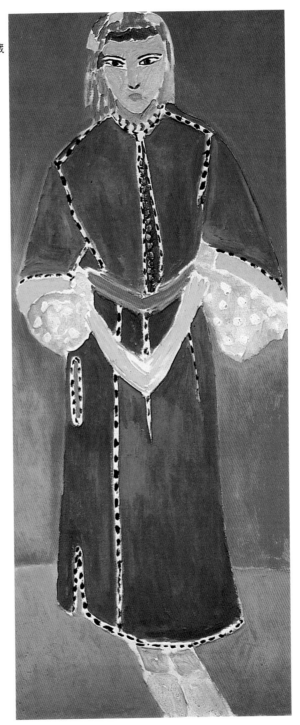

站立的人　1912年　油畫畫布
146×61cm
聖彼得堡艾米塔吉博物館藏

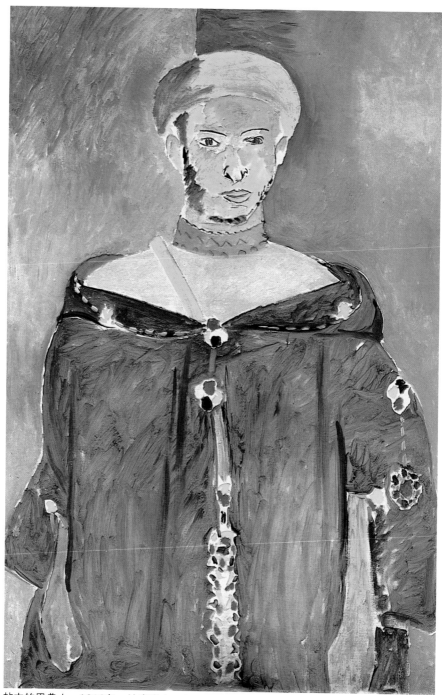

站立的里弗人　1912年　油畫畫布　146.5×97.7cm　聖彼得堡艾米塔吉博物館藏

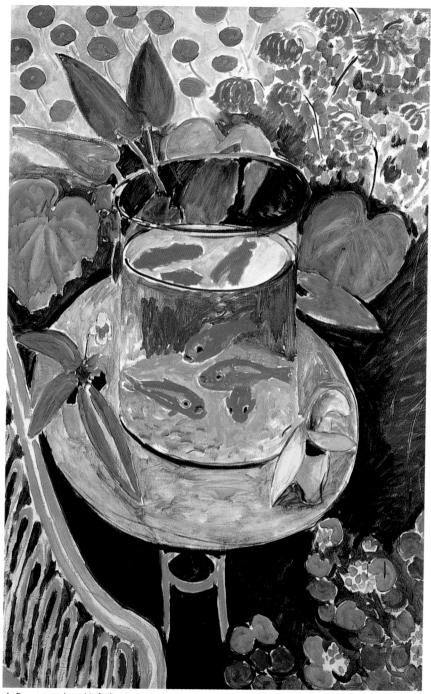

金魚　1912年　油畫畫布　140×98cm　聖彼得堡艾米塔吉博物館藏

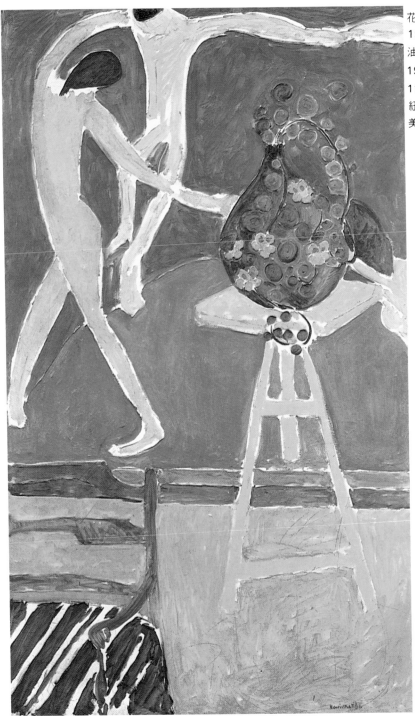

花與舞蹈 I
1912年
油畫畫布
191.8×
115.3cm
紐約大都會
美術館藏

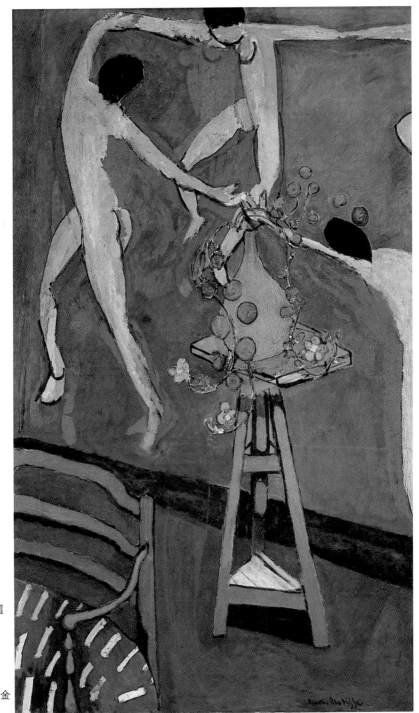

花與舞蹈 II
1912年
由畫畫布
90.5×
114cm
莫斯科普希金
美術館藏

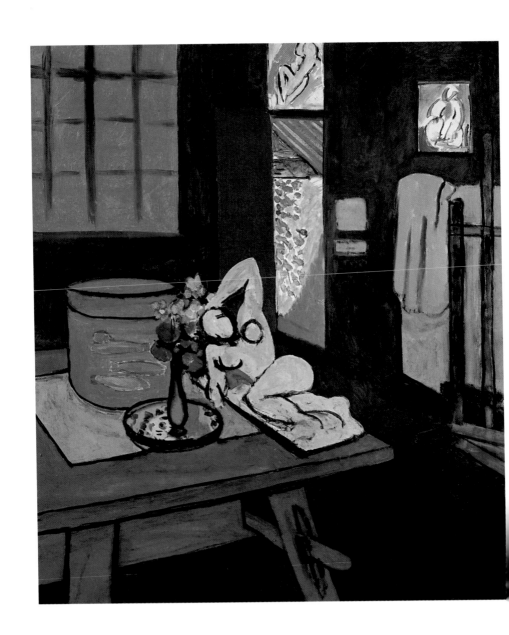

刻，如一九二〇年以後在尼斯所畫的愉悅之作。

　　同時，後印象派的塞尚風格仍是馬諦斯此時所保留的，
一九〇八年的人物仍有晚期塞尚〈三浴女圖〉的殘存。從一
九〇八年開始馬諦斯的人物形式已開始改變：注重簡約形體

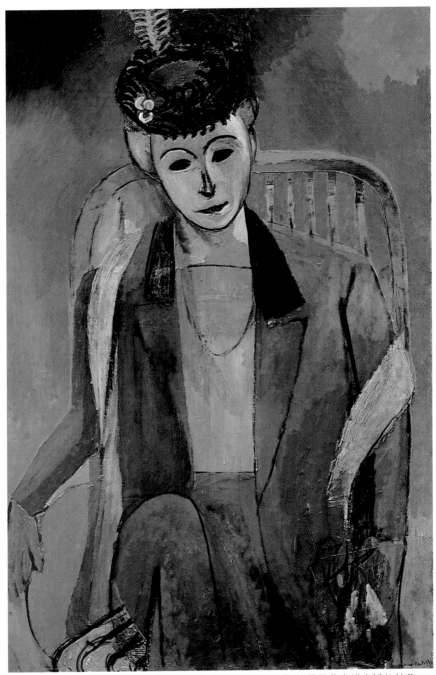

馬諦斯夫人的肖像　1913年　油畫畫布　145×97cm　聖彼得堡艾米塔吉博物館藏

金魚及室內一景　1912年　油畫畫布　117.8×101cm　巴恩斯收藏館藏（左頁圖）

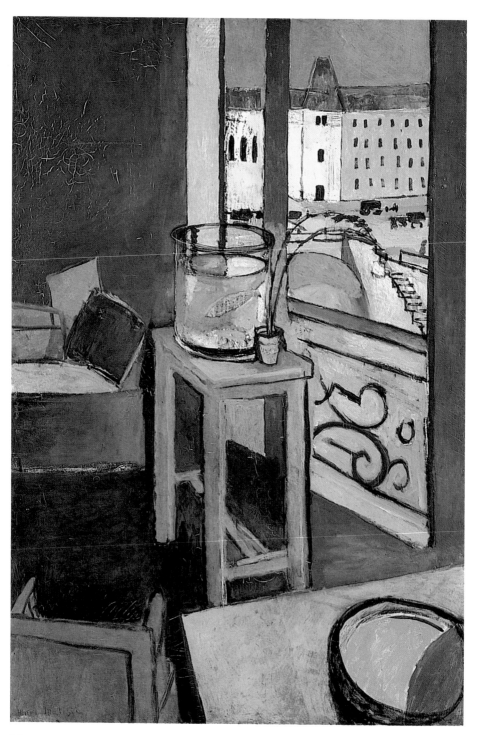

金魚，巴黎 1914～1915年 油畫畫布 146.5×112.4cm 紐約馬諦斯美術館藏

有金魚缸的室內 1914年 油畫畫布 147×97cm 巴黎龐畢度國家藝術文化中心藏（左頁圖）

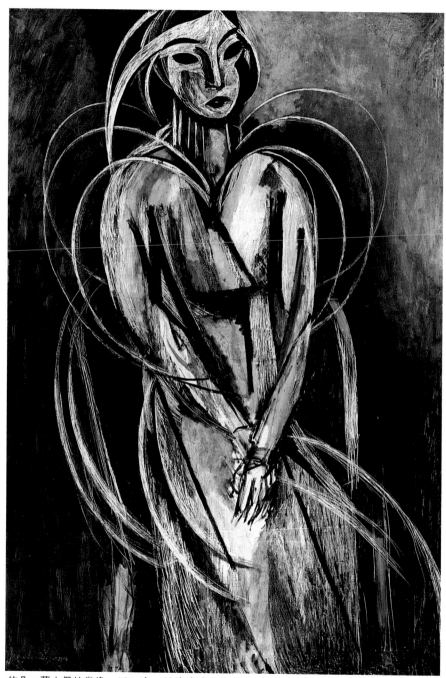

依凡・蘭士佩的肖像　1914年　油畫畫布　147.3×97.5cm　美國費城美術館藏

聖母院景象　1914年　油畫畫布　147.3×94.3cm　紐約現代美術館藏（右頁圖）

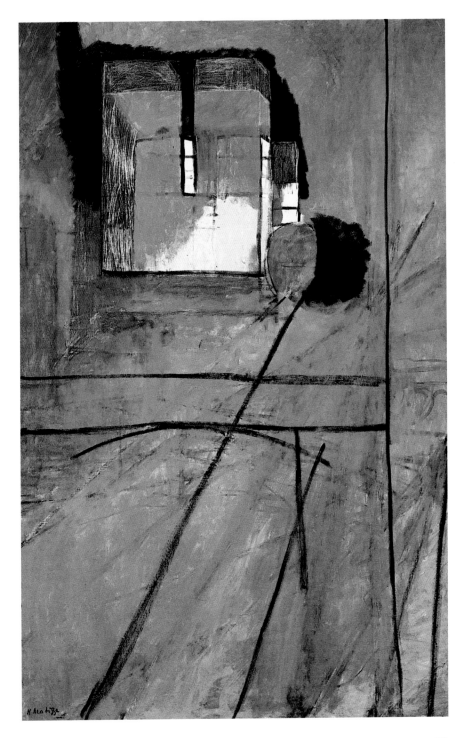

科里烏的法國窗　1914年　油畫畫布　116.5×89cm　巴黎龐畢度國家藝術文化中心藏

黃色窗簾　1915年　油畫畫布　146×97cm　紐約私人藏（右頁圖）

與色彩本質，和明確的手足的表現，其造形好似長出翅膀的
樣式。如〈美女與好色者〉(一九〇八～〇九) 紅色線條勾勒
出生動的體態，鮮綠背景則突顯了粉紅人體。一九〇九年馬
諦斯應俄國史屈金的要求繪製以音樂與舞蹈為主題的畫作，
他反覆畫了許多女人的形體，注重韻律的和諧與優美，〈生
之喜悅〉畫中的許多跳舞的女郎被單獨挑了出來拉長形體，
〈奢華〉裡手足舞蹈的舞者和雕塑〈彎曲〉(一九〇九) 也都
提供了人物體態的動作，加上〈背〉的有力輪廓，終於創作
出〈舞蹈〉強烈色彩與簡約人體的巨作，完整深刻地表現出
律動的體態，好像在慶祝一場豐年祭。〈舞蹈〉已捕捉到純
粹視覺的現代形式，而以強烈朱紅來表現人體的發明成為馬
諦斯人物構成的基本路徑；明確色彩所達到的成就解放其一
生的藝術，紅、藍、綠乃是他畢生所追求的純色與和諧。
〈舞蹈〉也成為馬諦斯許多畫中的背景裝飾，同時也提供了新
的色彩安排和「畫中有畫」的風格，如一九一二年於巴黎作
的畫作〈花與舞蹈I，II〉。此外，原始對馬諦斯也有著特
別的意義，尤其是非洲雕刻的基本造型表現；他將原始轉化
為韻律的雕塑和異國風味的繪畫，使他從形式之中解放出
來。一九一〇年〈音樂〉中的五個朱紅裸童好似從平塗的色
塊中冒出來，正在進行一場小型音樂會，分別拉著小提琴、
吹奏和聆聽，他們的紅皮膚與綠地、藍天形成鮮明對比。這
些轉化即是他源於原始藝術所發展出的自我繪畫路徑。〈舞
蹈〉和〈音樂〉的基本關聯在於色彩，適切地表達主題並顯
露了畫者所要引發的涵意，這些也都曾得自於馬諦斯原始雕
塑的啟發，色彩本身與線條之間的交互作用產生簡約的形
式。

　　馬諦斯從光所衍生出來的鮮明色彩經歷了一個神奇的過
程——他重視每個階段的發展，當各個階段達到平衡後還要
不斷地修正，直到原色紅、藍、綠達到和諧為止——即暖色
與寒色呈現極端的對比，亦為他產生明耀畫作與個人世界的

圖見 58 頁

圖見 223 頁

圖見 227 頁

圖見 90．91 頁

圖見 73 頁

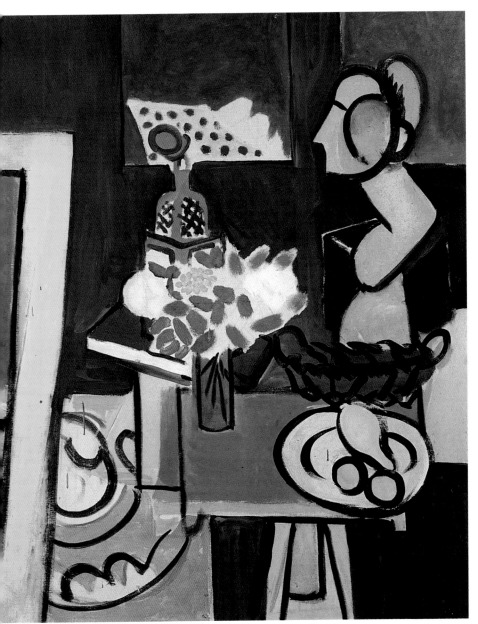

靜物與半身雕像　1916年　油畫畫布　100×89cm　巴恩斯收藏館藏

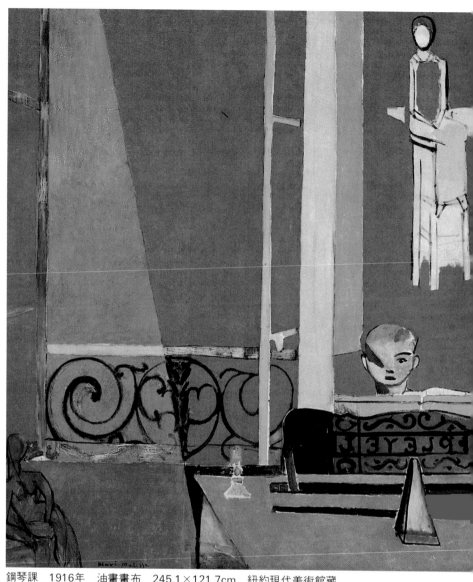

鋼琴課　1916年　油畫畫布　245.1×121.7cm　紐約現代美術館藏

摩洛哥人　1915～1916年　油畫畫布　181.3×279.4cm　紐約現代美術館藏（右頁圖）

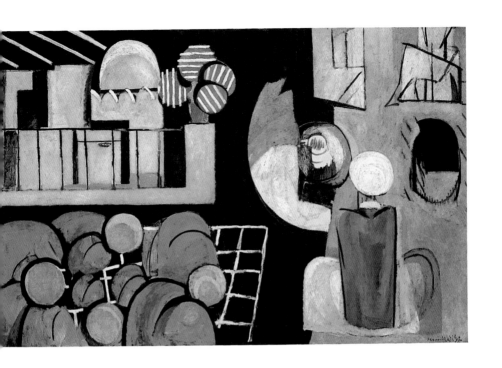

表徵之時。例如從早期的窗景到室內靜物的描繪都經歷了此
種過程。對他而言,色彩保存了藝術本身的終極性。

　　在一九一〇年之前,馬諦斯的一連串努力好似塞尚與高
更形式的混血,一九一〇年伊斯蘭藝術的經驗引導他到最興
奮和多產的資源,其細密的畫法給予他各種靈感的可能性和
一個更大更真實的想像空間的建議,如〈西班牙式的靜物〉

圖見 69 頁

(一九一〇～一一)形式已開始鬆散而且伸出畫面,幾乎放棄
了主角的描繪,家具、水果和桌布完全被鮮明的色彩計畫給
淹沒。迄一九一一年,色彩本質成為漫延的形式,純真地以
裝飾或後印象派的方式表現出來,達到畫作上的高度成就,
形成穩定的明亮簡約畫風。馬諦斯創造了自我的圖象世界,
此後不再躊躇於新的找尋,近東藝術裡的重大發現已幫助他
完成了繪畫形式的確立——線條勾勒分割的形式與強烈色彩

圖見 75 頁

的裝飾性畫風。例如一九一一年〈畫家的家庭〉即實踐了這

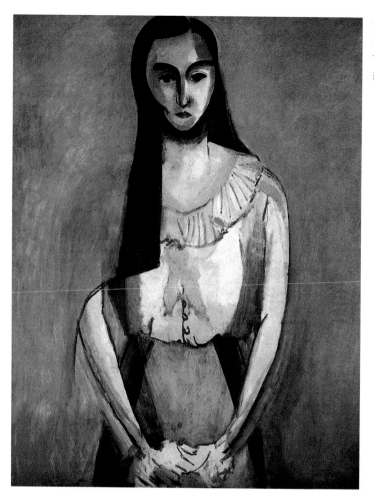

義大利女人　1916年
油畫畫布
116.7×89.5cm
紐約古今漢美術館藏

個理論，在平塗的色彩上覆以阿拉伯式紋樣以達到裝飾效
果，而馬諦斯也吸收立體派的概念而背馳於印象主義的傳
統，表現出一個眞實的色面空間。同時，馬諦斯亦在尋求一
個如童稚般的繪畫定義，他所要的只是單一的色彩而非衆多
的對比，並通常以紅色爲優先選擇，如一九一一年〈紅色畫
室〉裡的家具好似沉澱在紅色的大海裡，黃色的浮顯輪廓勾
勒出物體可愛簡約的樣式，讓觀者的視覺自由地去飽覽想像
空間裡的藝術驚喜，而畫中有畫的風格在此被徹底地實踐

圖見 76 頁

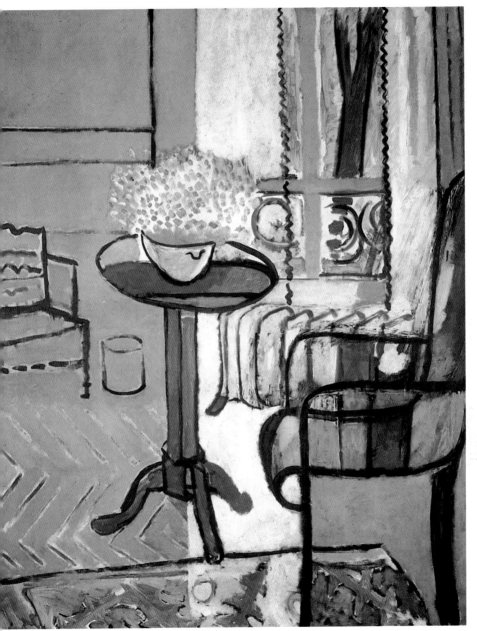

窗　1916年　油畫畫布　146×116.8cm　底特律藝術協會藏

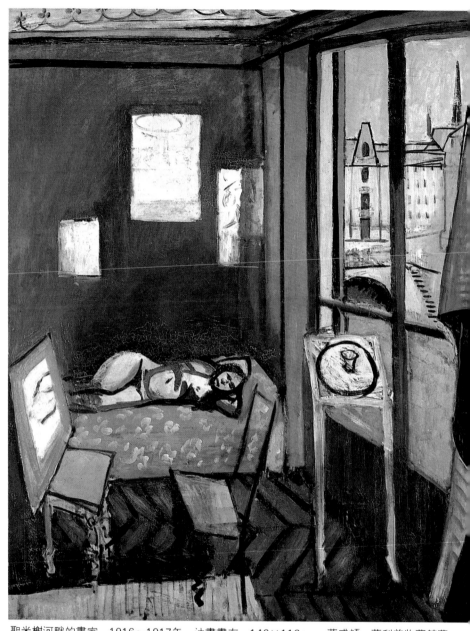

聖米榭河畔的畫室　1916～1917年　油畫畫布　146×116cm　華盛頓，菲利普收藏館藏

畫室裡的畫家　1916年　油畫畫布　146.5×97cm　巴黎龐畢度國家藝術文化中心藏（右頁圖）

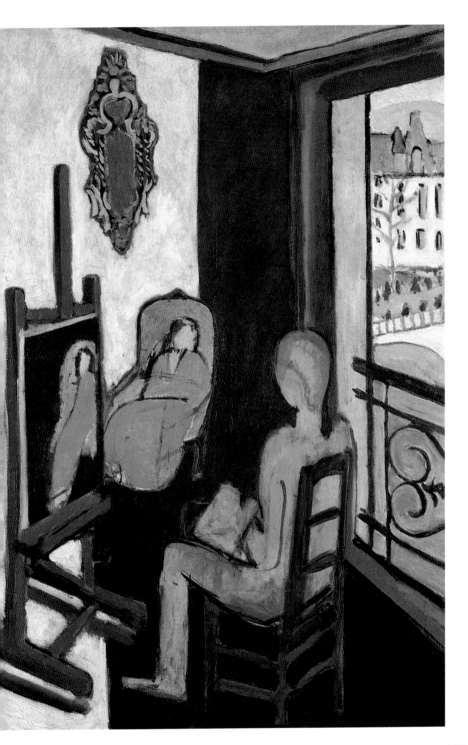

107

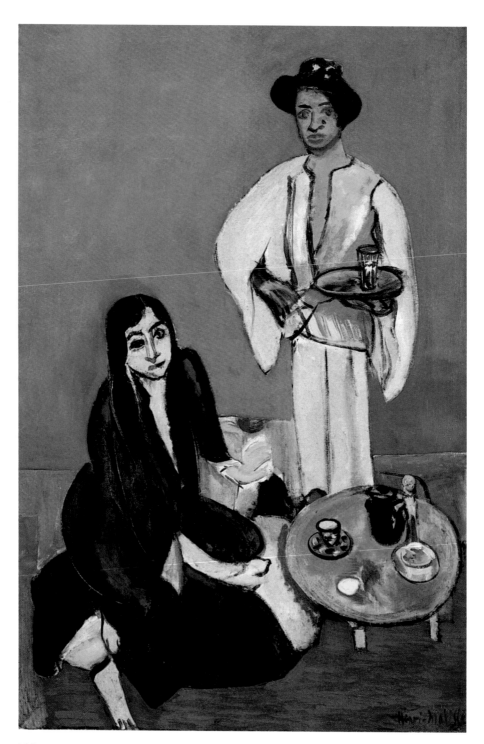

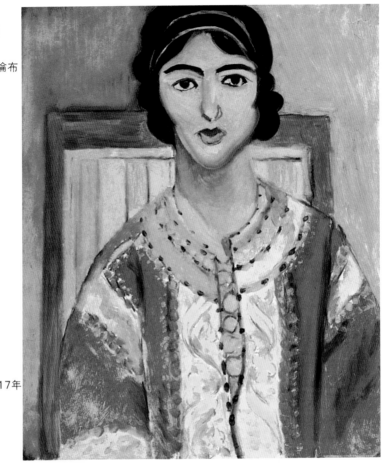

了，畫作具有單色背景的渾實與裝飾性。

　　二十世紀初期，馬諦斯已掌握現代繪畫的基本態度，充滿信心的自我檢視指引其繪畫實踐的路程，而畫作主題仍延續了印象主義立於象徵主義形式的想像，如愉悅的牧歌生活。藝術中的眞實與否是他檢視的重點，可看出藝術家在作什麼和可作什麼，終究發展出原色平塗的風格，而一九〇九～一〇年的〈音樂〉可爲此階段的結論代表，與當時畢卡索的立體派相互對峙。馬諦斯保留了印象派的起點，前進時又

圖見 73 頁

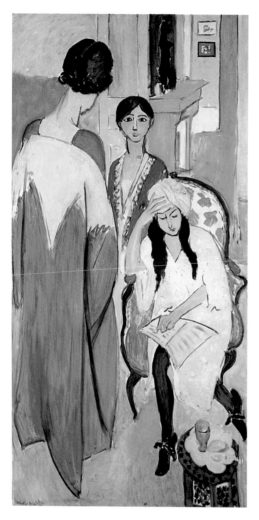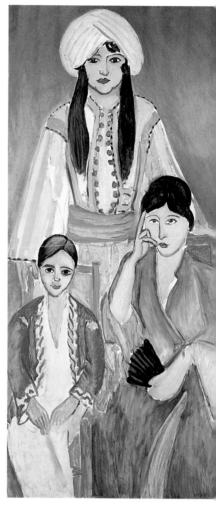

不斷地折返，直到他確定了每個可能性與掌握到其所要的明
亮本質爲止。雖然在早期他曾從後印象派中發展出不連接的
形式和色彩的摒除，但這只是相似於立體派的一個經驗，他
的改變是一種系統化和自我的努力，致力於眞實角色的扮演
和現代繪畫的反撥，憑著敏銳的觀察力不斷地發展出新的觀
點。馬諦斯的藝術的發展實來自於個人經驗的不斷累積。

　　由於馬諦斯作畫的立足點較爲複雜，使他常面臨模稜兩

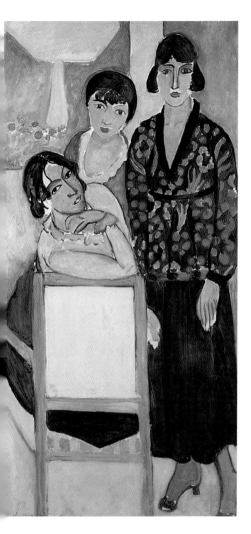

三姊妹之三聯作　1917年　油畫畫布
195.5×96.8cm　巴恩斯收藏館藏（左頁左圖）

三姊妹之三聯作　1917年　油畫畫布
195.2×96.8cm　巴恩斯收藏館藏（左頁右圖）

三姊妹之三聯作　1917年　油畫畫布
193.8×95.7cm　巴恩斯收藏館藏（左圖）

可的局面和印象主義表現的危機，而朝向困難的主題；但
是，他的基本態度是果斷和專一的，他不斷地奮鬥尋求自然
的本質，對於當時的畫派而言簡直是背道而馳。如今，馬諦
斯可說已完全達到現代繪畫形與色的成就，他認為簡約造形
的藝術可激發人類最直接的情感，而紅、藍、綠是主彩，使
畫面充滿純粹與豐富。他確實發現色彩的深層意義：環抱與
存在的本質，這點在一九一二年〈紅色的和諧〉中被闡明

涂瓦在的林間光景　1917年　油畫畫布　91×74cm　私人收藏

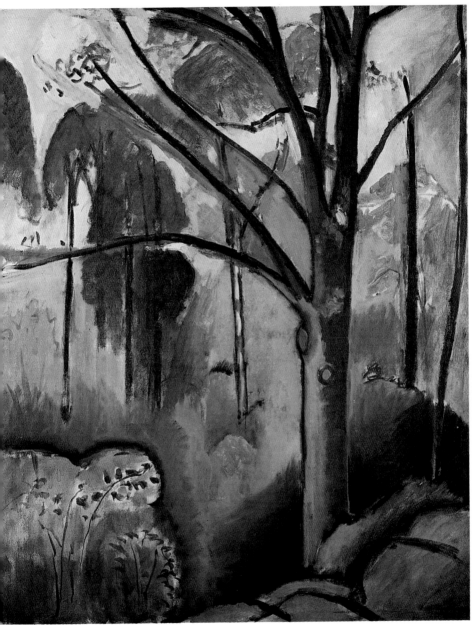

涂瓦在的池塘　1916年　油畫畫布　92.8×74.3cm　倫敦泰特美術館藏

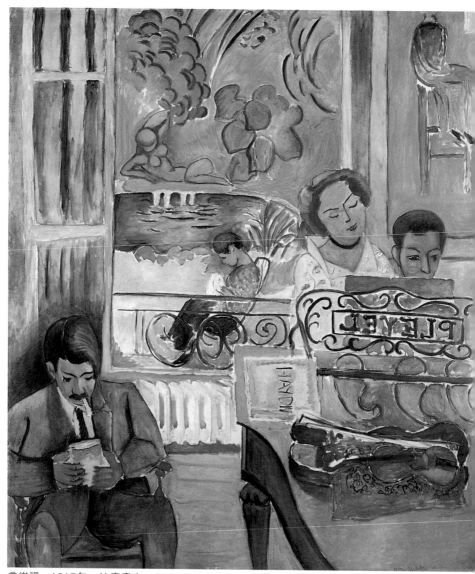

音樂課　1917年　油畫畫布　244.7×200.7cm　巴恩斯收藏館藏

　　了。

　　近東藝術引發了馬諦斯對異國風情的持續喜愛，促使他
於一九一二～一三年兩次到北非摩洛哥旅行。環境和直覺造

椎勒克布勒的道路　1917年　油畫畫布　38×55cm　克里夫蘭私人藏

就了馬諦斯在摩洛哥時期的繪畫風格，在創新的定義下，色彩不再以描繪和表現為目的，乃是物質簡約和諧的本身。這段時期，他幾乎都以綠色為主，描繪系列鮮豔的人物與當地主題，高度的人為裝飾傳達了眞實的自然外在，經驗一個明亮和諧的綠色領域，創造視覺的可能性與回歸自然。如一九一二年〈站立的波斯人〉刻意安排了著戲服的女孩，以綠衣和紅色的背景對比出她的豔麗，成功地捕捉了波斯少女的特色；〈站立的僕人〉採用戲劇性與無生氣的「綠」涵蓋了人物的左臉、戲服與右邊背景，相對於左邊的藍紫色面。如今，富直覺的色彩現在只有一半的象徵性：紅色表現主要物品，藍色是架構空間的一般用色，綠色用來強調簡單獨立的物體，而冷色系則作爲色界。如莫斯科普希金美術館收藏的

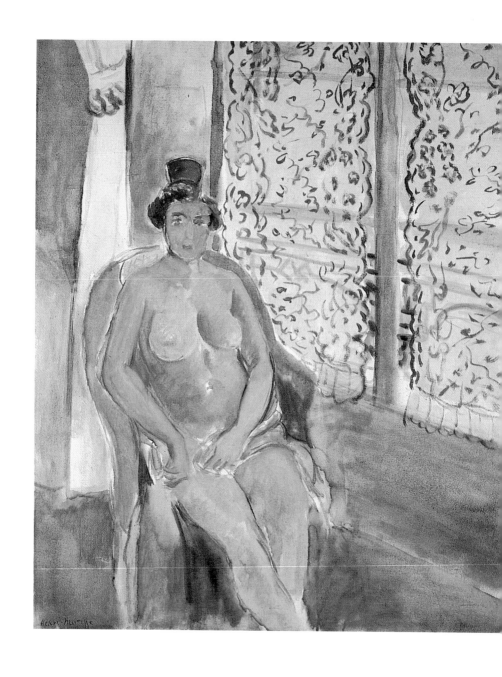

一九一二～一三年「摩洛哥三聯作」（Ｍｏｒｏｃｃａｎ
Ｔｒｉｐｔｙｃｈ）：〈窗外景致〉、〈祭壇上〉和〈舊城甬道〉完
全表現了這個色彩意義。一九一二年時，即在摩洛哥的兩次

圖見 84-87 頁

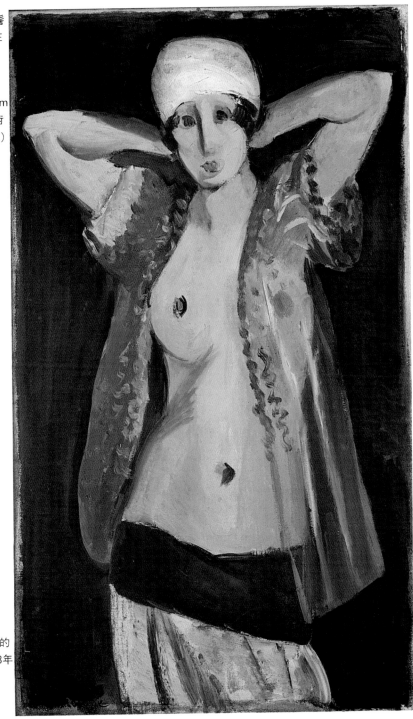

戴西班牙髮髻
的裸女，坐在
圍簾前
1919年
油畫畫布
73.2×60.4cm
巴爾的摩美術
館藏（左頁圖）

奧達莉絲克的
立姿　1918年
油畫畫布
43×25cm
私人收藏

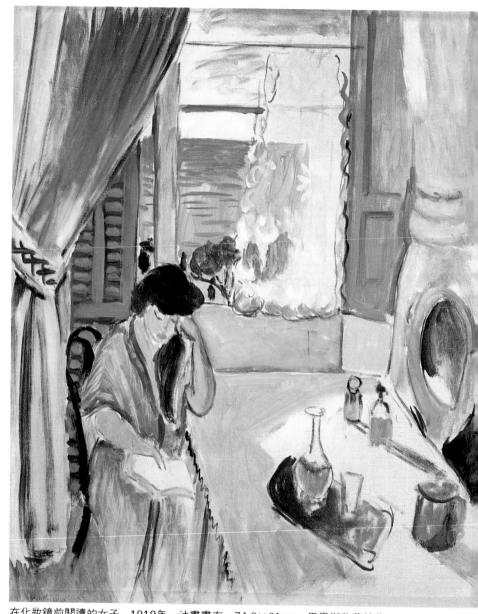

在化妝鏡前閱讀的女子　1919年　油畫畫布　74.6×61cm　巴恩斯收藏館藏

尼斯的大室內　1919年　油畫畫布　132.2×88.9cm　芝加哥藝術協會藏（右頁圖）

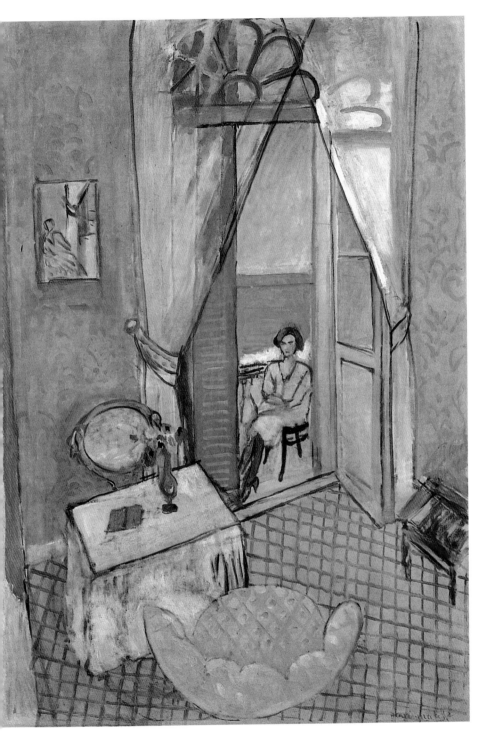

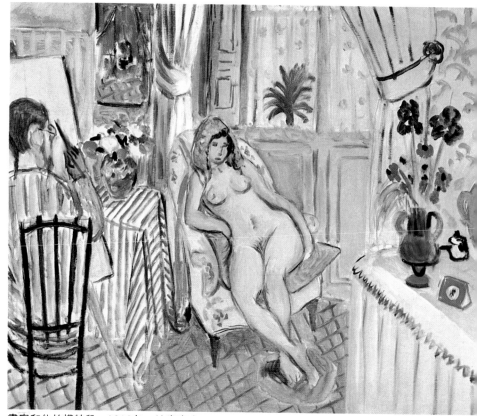

畫家和他的模特兒　1919年　油畫畫布　60×73cm　紐約私人藏

旅行之間，馬諦斯於巴黎時以他所喜愛的金魚、花、倚姿雕
像等爲主題的作品，常具有「畫中有畫」的特性，如〈金魚
與雕像〉使用紅色畫室的線條勾勒形象，色彩透明亮麗，而
金魚缸好似一幅畫作；〈花與舞蹈I，II〉則表明了藝術（
畫作）與自然（花）的對比。

圖見78頁

　　此段時期，馬諦斯再度陳浸於雕塑領域之中，仍以羅丹
爲主，所顧慮的是單一身體的熱情對其個人的本質意義與藝
術的完整性，以及藝術具有裝飾性的概念。他又到羅浮宮研
究十六世紀的義大利雕像，米蓋朗基羅也給了他一些啓示。

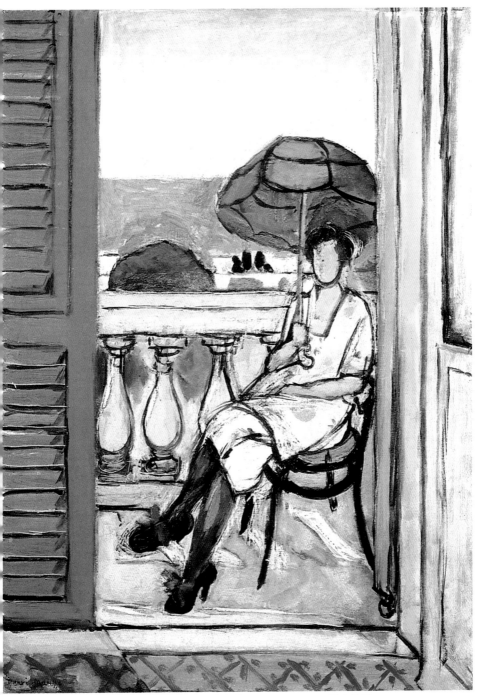

陽台上撐陽傘的女人　1918～1919年　油畫畫布　66.5×47cm　私人收藏

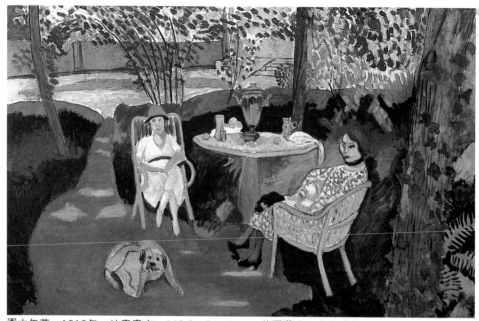

園中午茶　1919年　油畫畫布　140.3×211.5cm　美國舊金山美術館藏

此際馬諦斯的雕塑也轉爲站立方式，如〈站立的裸女〉(一九
〇六)即打破傳統的裸體臥姿。他亦開始建立自我的主題並分
別以繪畫與雕塑去表現，如一九〇六～〇七年雕塑〈倚姿裸
女〉即與一九〇七年畫作〈藍色裸女〉異曲同工，將野獸派
的繪話語言運用於雕刻技巧，是馬諦斯走向物體眞實本質的
一個特色。而同樣的雕塑體態亦出現於不同主題的繪畫裡，
亦爲其藝術風格之一，如一九〇八年〈雕塑與波斯花瓶〉中
的美女雕像展現恣意扭曲臀部的立體臥姿。一九〇七年〈兩
個女人〉的雕塑相擁與均衡的安排使觀者可從任何角度看見
正面和背部，其體態表現好似一個單獨的個體而非圖像。馬
諦斯從此出發去解決那存在於雕塑形成與繪畫視覺革命的難
題，其結論是：雕塑本身即是物形而並非物形的表現，一九
一四年小型雕塑〈彎曲〉有著細挑的肢體極爲前衛，其靈感

白色羽毛帽　1919年
鉛筆畫畫板
53×36.5cm
底特律藝術協會藏

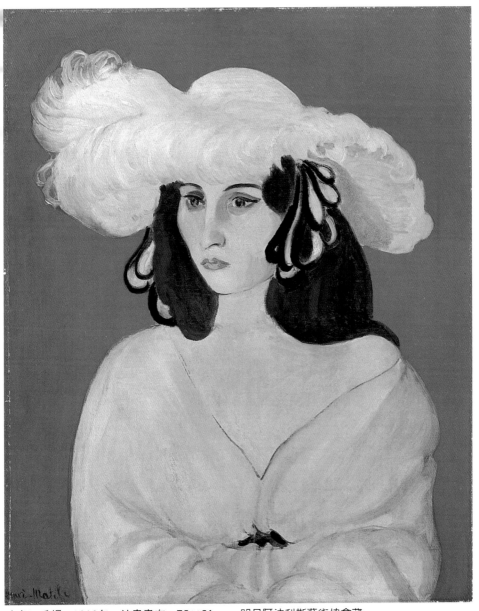

白色羽毛帽　1919年　油畫畫布　73×61cm　明尼阿波利斯藝術協會藏

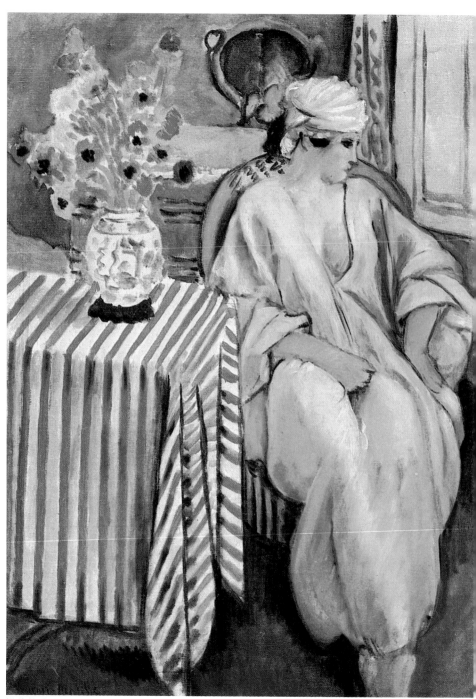

浴後的沈思　1920～1921年　油畫畫布　73×34cm　私人收藏

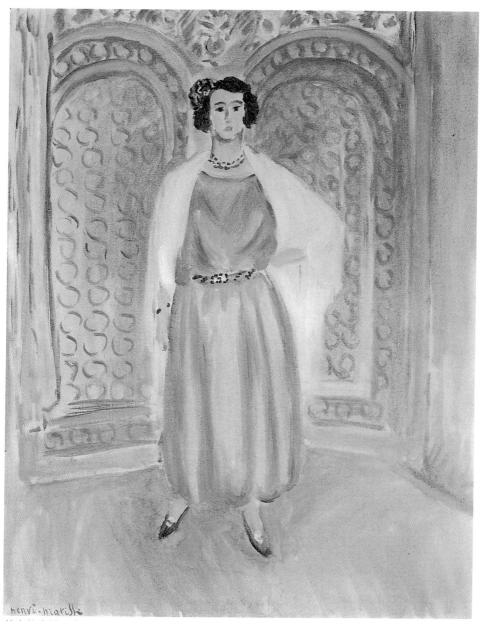

站立的女孩，綠衣，白披肩　1921年　油畫畫布　61.6×50.3cm　巴爾的摩美術館藏

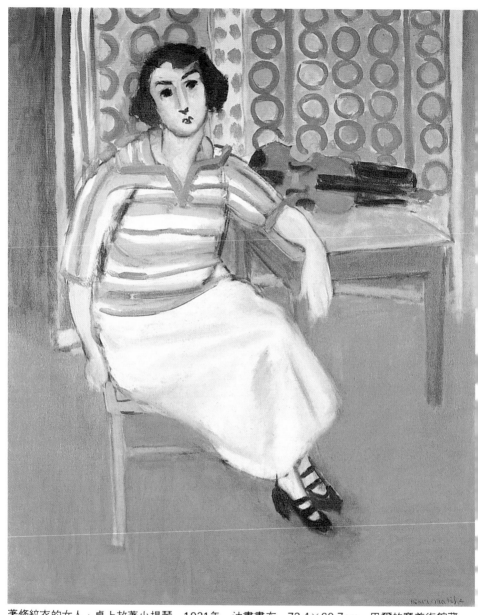

著條紋衣的女人，桌上放著小提琴　1921年　油畫畫布　73.4×60.7cm　巴爾的摩美術館藏

小提琴家與年輕女孩　1921年　油畫畫布　50.8×65.4cm　巴爾的摩美術館藏（右頁圖）

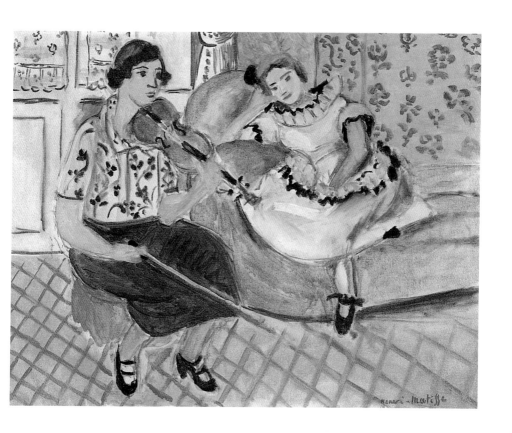

來自於古希臘的幾何式人首馬身像，相當簡潔。一九〇九～二九年的系列雕塑作品〈背〉即是物體本質發展了整體物象和形象的結合，乃根據馬諦斯一些關於人體背部的素描和繪畫所作，而她們共同的姿勢是將頭放在手臂彎裡，重塑人體的本質而非在色彩上下結論，其形體的簡約風格來自於塞尚，而背部的寬厚造形則無疑地受到高更繪畫〈月亮與大地〉(The Moon and the Earth, 1893) 影響的進一步發展。

　　最後，馬諦斯也常以雕塑形式表現其畫中的女人頭形，他所尋獲的是一種幻想式的雕塑風格。例如畫作〈紅色的和諧〉中的人像定義落實於一九一〇～一三年〈珍妮德〉頭像系列作品，有著奇特的眼神，表現了馬諦斯掌握材質的能力和全心處理主題內情緒化與結構性的糾結。在非洲面具雕刻

圖見 222 頁

插在中國花瓶中的秋牡丹　1922年　油畫畫布　61×92.4cm　巴爾的摩美術館藏

原始藝術和超寫實主義的影響下所發展出來的頭形雕塑，帶給馬諦斯內心自我發展的一個詮釋和結論，也協助他從最成功的立足點去建立最高的繪畫計劃，解決其痛苦的三度空間的課題。

非馬諦斯時期的抽象與實驗

　　從一九一三至一七年，即在第二次摩洛哥旅行後和至尼斯之前可謂「非馬諦斯時期」。此際由於受到立體派的影響和對於第一次世界大戰的憂慮，馬諦斯不斷地創作高度幾何抽象之實驗作品，致力打破藝術本質的限制並轉向現代構圖的探索，追求事物的短暫外貌之基本特質，已看不出任何有關野獸派的因子，不再有過去享樂閒適的景象。他的心境在這幾年中顯得相當的冷酷和直率，他不斷地修正和反覆嘗試，直到主題極度地簡約流暢。

窗邊的年輕女人，日落　1921年　油畫畫布　52.4×60.3cm　巴爾的摩美術館藏

圖見93頁

馬諦斯以不同的角度去實驗肖像畫作為此時期最特別的表現，竟出現了過去所規避的緊張與焦慮，如一九一三年〈馬諦斯夫人的肖像〉整幅畫作以藍灰色系為主，用簡單的線條描繪明確的五官，表情頗為嚴肅，像是引領觀者到某人面前給人不平衡之感；這種結構乃受到義大利畫家莫迪利亞尼（Amedeo Modigliani）的影響，回歸到較早的古典美學和繪畫的目的，然而這個成功並未使他滿足，他仍在人物的主題上以不同的方式嘗試整體表現。最前衛者是一九一四年的

〈依凡・蘭士佩的肖像〉完全脫離了自我傳統轉為一幅冷峻的 圖見96頁
圖像，好似在監獄之中的一種孤獨和抑制的心情，畫面充滿
緊張的氣氛，特別的是馬諦斯最後從人物頸部刮出心形的動

茶色服飾　1922年　油畫畫布　46.1×39.1cm　巴爾的摩美術館藏

粉紅色的短衫　1922年　油畫畫布　55.9×46.7cm　私人收藏（左頁圖）

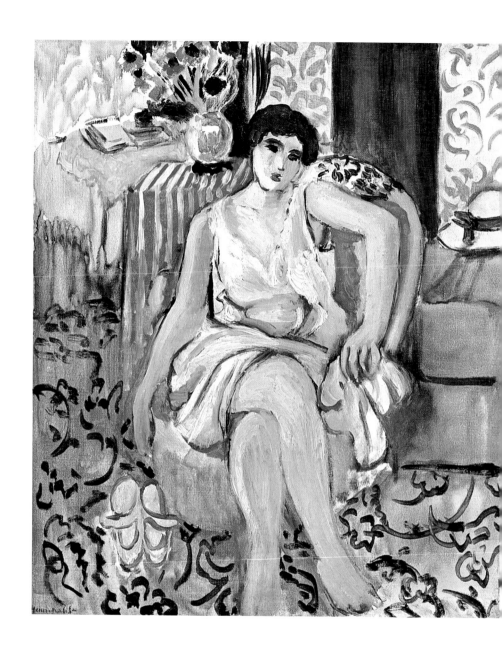

線擴及手臂、臀部及大腿，來顯現單一運動段落中的每個階
段以傳達動感，而這些線條乃是自然散發出來的，並非強制
加在人物身上；這種動力是一種抽象記號與速度生命的本
質，明顯地受到義大利雕塑家包曲尼（Umberto Boccionii）

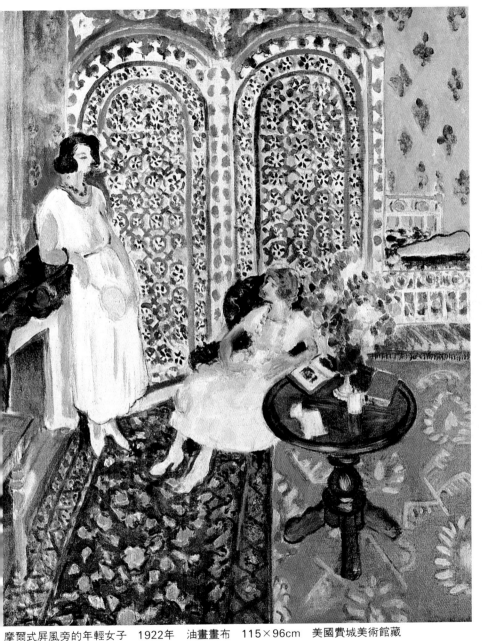

摩爾式屏風旁的年輕女子　1922年　油畫畫布　115×96cm　美國費城美術館藏

坐在安樂椅上的女子　1923年　油畫畫布　46×39.4cm　美國費城美術館藏（左頁圖）

穿紅褲的
奧達莉絲克
1922年
油畫畫布
57×84cm
國立巴黎現代美術
館藏

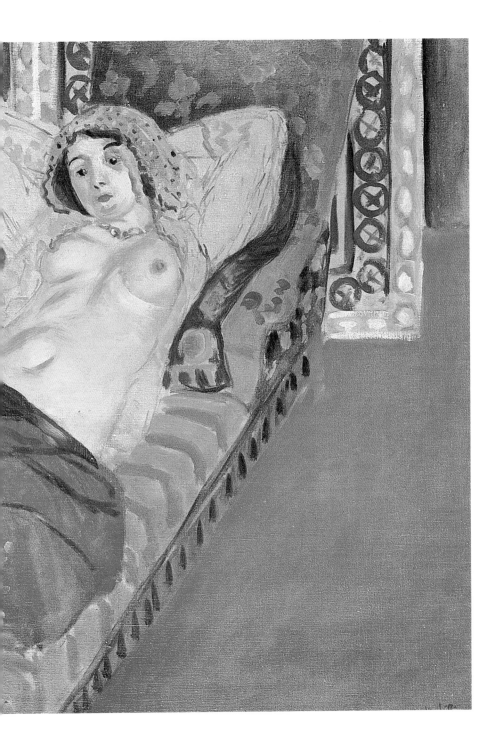

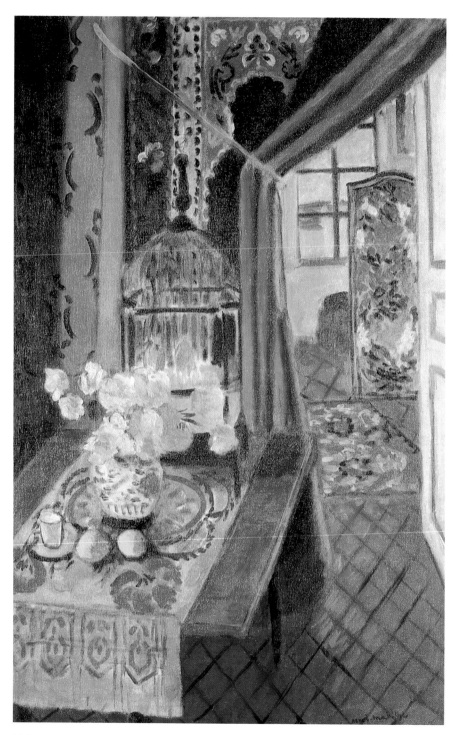

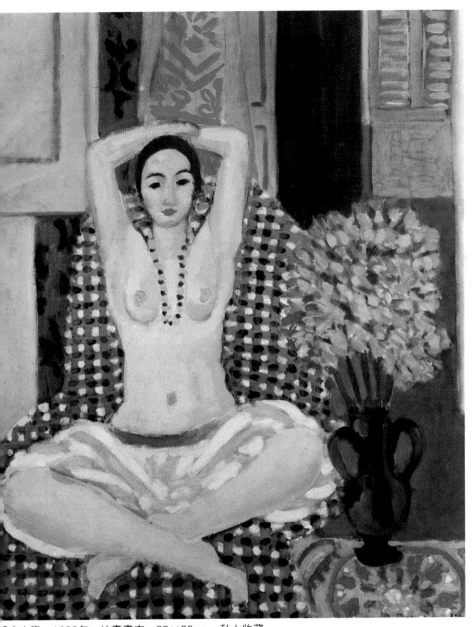

印度坐姿　1923年　油畫畫布　83×60cm　私人收藏

室內，花與長尾鸚鵡　1924年　油畫畫布　116.9×72.7cm　巴爾的摩美術館藏（左頁圖）

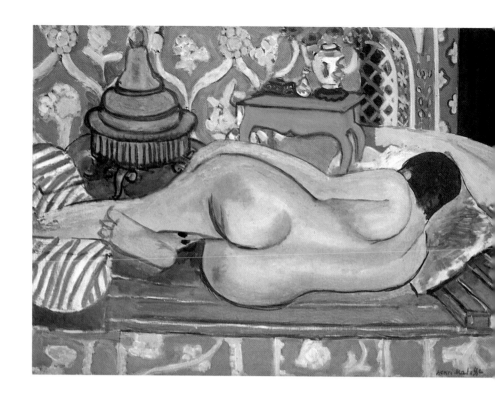

雕塑理論中線條影響，這亦爲當時藝術特性的一部分：即使是靜止物體也賦予動感的表現。但是馬諦斯的目的可是不同的，他在如網繭般的動線中營造出對未來主義的方向，而心形也是其個人史無前例的發明，期給予人物更大的空間感。一九一四年〈科里烏的法國窗〉爲一幅典型的垂直幾何抽象畫作，灰藍與綠色的窗櫺裡，呈現室內大片漆黑的畫面之大膽作風。而一九一五年〈黃色窗簾〉與〈科里烏的法國窗〉有者相同的主題與畫面結構，卻呈現紅黃藍綠等明亮色彩。

圖見 98 頁

圖見 99 頁

　　一九一四年以後的一、二年，馬諦斯的繪畫轉型爲不可預期的風格。他埋首於多種形式的繪畫創作，彼此之間又不太一致，訴諸美感的後現代形象在一連串的實驗中被轉化成用直線圍繞物體的新方式，其主題是一個交互與類似的單位，去除過去的華麗，建立現代結構的方向。舊主題如金魚

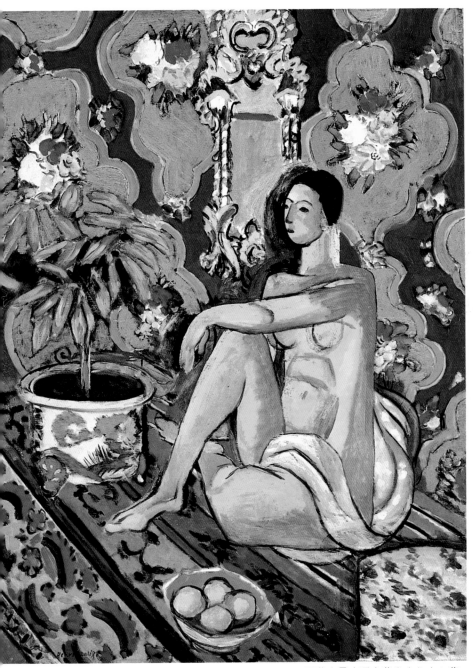

裝飾地面上的裝飾人物 1925～1926年 油畫畫布 130×98cm 巴黎龐畢度國家藝術文化中心藏
奇姿裸女,背 1927年 油畫畫布 66×92cm 私人收藏(左頁圖)

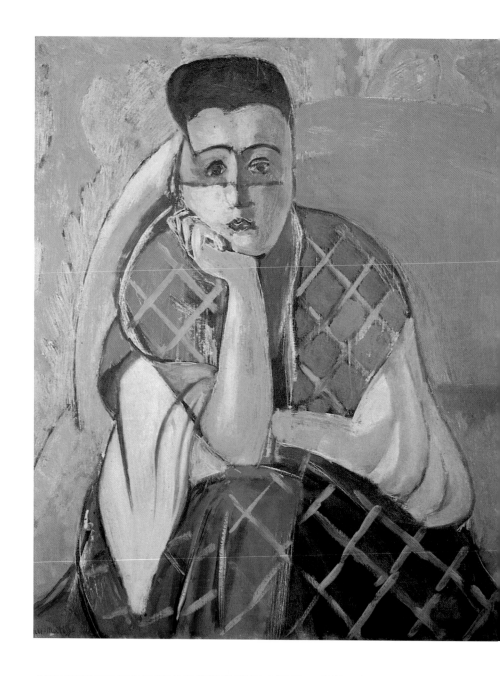

和巴黎聖母院被重新發展爲流暢的圖案式線條，成爲一九一
四年〈有金魚缸的室內〉和〈聖母院景象〉精確的度量畫出
了藍灰色系的室內景觀與建築物。一九一五～一六年的〈摩

圖見 94、97 頁

圖見 103 頁

140

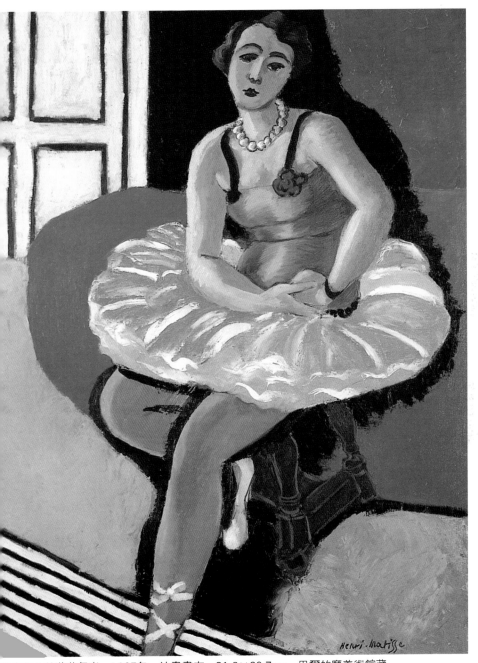

坐在凳上的芭蕾舞者　1927年　油畫畫布　81.6×60.7cm　巴爾的摩美術館藏

戴面紗的女人　1927年　油畫畫布　61×50cm　私人收藏（左頁圖）

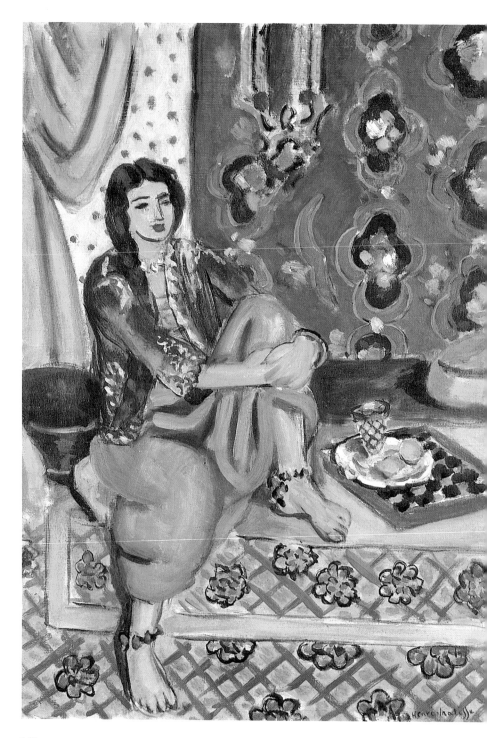

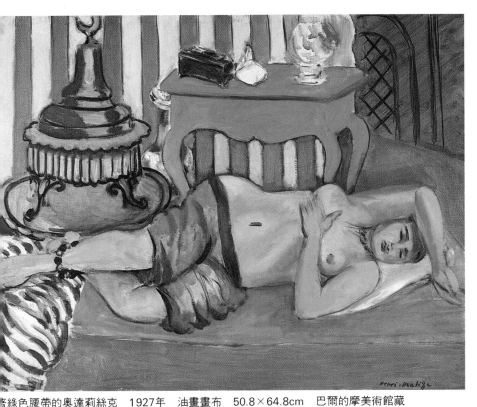

著綠色腰帶的奧達莉絲克　1927年　油畫畫布　50.8×64.8cm　巴爾的摩美術館藏
坐姿的奧達莉絲克，屈著左膝　1928年　油畫畫布　55×37.8cm　巴爾的摩美術館藏（左頁圖）

圖見 104 頁

洛哥人〉則畫出了比以往更大膽的風格，以較具主觀意識和明確的物像描繪去表現過去所沒的眞實溝通與回應；畫面中的三個區域：建築物、靜物和城市人好似三個交響樂章配合著良好安排的中場休息，畫面像是一個管弦樂團的格局。相似於〈依凡‧蘭士佩的肖像〉的〈義大利女人〉（一九一六）較爲具象，面部的兩種膚色表現立體效果，右肩被淹沒於背景之中彷彿披了被肩。他藉由解剖人物去分解或組合一個基本的現狀，以設計圖案式的諸多面貌，如過去〈舞蹈〉和〈音樂〉裡的嬌柔熱情裸女造形，被轉化成一九一六年理智的

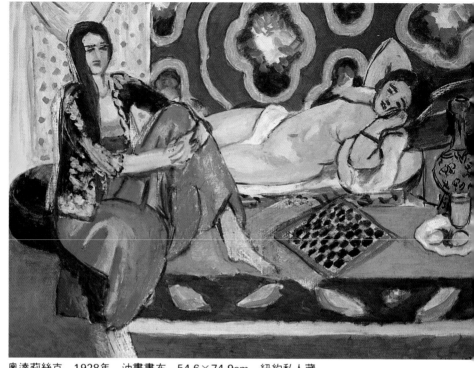

奧達莉絲克　1928年　油畫畫布　54.6×74.9cm　紐約私人藏

〈河邊浴者〉黑色調使人物凝實、冷峻。

　　這時期的系列室內作品風格抽象且大膽，其主題大多是
無法解釋的，但仍源自於外在的實體而轉化成幾何的圖案形
式，描繪獨特的自然光線與視覺經驗。如一九一六年的〈鋼
琴課〉是馬諦斯對家居生活的印象，但畫面幾乎是一個幾何
式的禁錮空間，只露出一張不愉悅的臉，客廳中的畫作〈高
腳椅上的女人〉（一九一四）被轉化成人物，波斯花紋的窗櫺
外是一個漆黑的花園，鋼琴上點的燭光照亮了男孩的右臉，
與戶外的黑暗相對；畫作的美麗相當的集中與獨特，充滿抽
象與視覺效果。同年〈畫室裡的畫家〉出現了畫家本人，其
抽象形式宛如一個陳列的假人，像一個簡約的繪畫因子置於
石版畫中。一九一六 ～ 一七年的 〈 聖米榭河畔的畫室 〉

圖見 102 頁

圖見 107 頁

圖見 106 頁

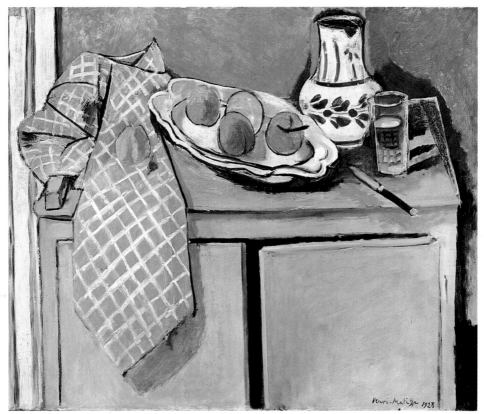

餐具桌　1928年　油畫畫布　82×100cm　國立巴黎現代美術館藏

可謂其實驗階段的成果，也反應了繪畫特質，主題轉爲畫家的畫室涵蓋了他簡化物象與畫中有畫的特色，這是幾何學與繪畫的互通，用簡化的方式粗淺地描繪模特兒，右前方的黃色茶几架築了通往窗外的橋樑。

　　一九一七年開始，馬諦斯的畫作又充滿了自然與音樂性，色調好似從谷底回升了。經驗使他在色彩與形式之間做圖見113頁最自然的安排，藍與綠和諧地融爲一體，如〈涂瓦在的池塘〉充滿早春藍綠的氣息；同樣地，他又將樹林主題發展成另一圖見112頁種戲劇性的繪畫，〈涂瓦在的林間光景〉之平行線區隔了光影和樹叢，明亮與黑暗。另外，馬諦斯亦開始畫穿戲服的模

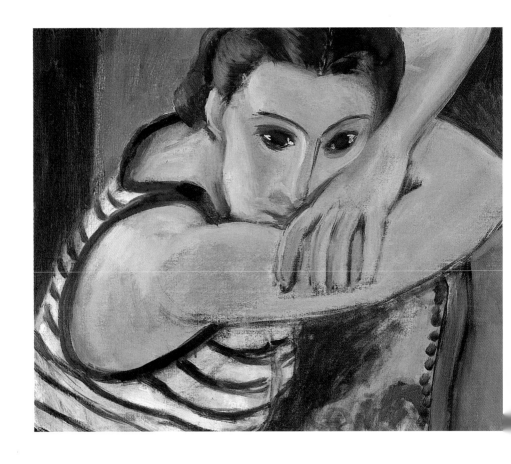

特兒，如〈著紅衣的蘿瑞德〉和〈東方式的午餐〉，好像又 圖見108.109頁
回到摩洛哥時期人為裝飾的風格。此後，實驗時期的作品到
一九一七年為止再無出現過，至此結束了繪畫形式上的冒
險。

高度人為與裝飾的尼斯成就

　　一九一七年底馬諦斯獨自搬到法國南部尼斯近郊，此處
的陽光使他感受到人類最高的幸福生活，過去愉悅的本質又
從畫室的主題裡出發，色彩成為次要，光線的律動使畫面顯
得和諧熱鬧與或停滯慵懶。摩洛哥和尼斯時期為馬諦斯架構
了真實與夢的橋樑，比野獸派或其他理論更接近自然。他認
為恣意的色彩乃是光線反射下的本質，於是他從海光透過窗

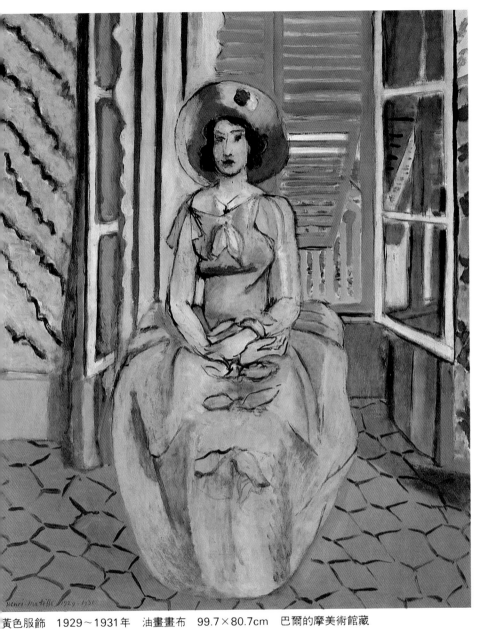

黃色服飾　1929～1931年　油畫畫布　99.7×80.7cm　巴爾的摩美術館藏

藍色眼睛　1935年　油畫畫布　38.1×45.7cm　巴爾的摩美術館藏（左頁圖）

子映照在屋內的光影中出發，轉化原有的室內主題，加上以
精練筆觸所畫的南方摩爾風格(Moorish)：穿著高跟鞋的女
人，和有格子的襯景，作窗子和地板之間光的對應。此種畫
風主要以粉紅色系為主，筆觸輕盈確實，強調光影的早晚變
化，環抱了系統化和蓄意的思考訓練，如一九一八～一九年
〈陽台上撐陽傘的女人〉從陽台灑進來的陽光連繫了粉紅色格　圖見 121 頁
子的花紋地毯，和同時的〈尼斯的大室內〉環抱一個直線的　圖見 119 頁
視覺——從屋簷、經門檻、到前景地板宛如詩的韻律，陽光
從門上的扇形窗投影於白色廉幕之上轉射入屋內，前景的半
圓形沙發面向陽台好似作一個呼應與結束，其畫面的鮮明與
寧靜，和擅於描繪光的荷蘭大師佛梅爾（Jan Vermeer）手
法不同。尼斯畫室內的即興之作常有者許多的花卉、棕櫚樹
或迷人美女，充滿歡愉，這亦是他此際最喜愛的一種畫題，
如一九一九年〈畫家和他的模特兒〉非常地無邪與自在，而　圖見 120 頁
畫作的尺寸也較小且輕描淡寫。

　　一九一九年馬諦斯回巴黎時的畫風則以摩洛哥時期者為
衍生，素描的經驗對他特別的重要，協助其對繪畫或雕塑的
精準衡量與發掘色調的基礎，如一系列的模特兒安瑞妮特鉛
筆素描為一九一九年的〈白色羽毛帽〉作準備，終究以鮮紅　圖見 122.123 頁
背景、黃色衣服和烏黑頭髮對比呈現出少女細膩的肌膚，而

舞蹈（第一個版本） 1931～1933年 油畫畫布
340×387cm 巴黎市立美術館藏

圖見122頁

白色羽毛帽更添其高雅之姿。同年的〈園中午茶〉表現了午
後家人在橡樹蔭下午茶的閒適，繪於右側的女兒臉部有立體
派的畫風。馬諦斯描繪了二十五年以家居生活為主題的繪畫
引導他進入一個無與倫比的新境。

　　一九二○年代為馬諦斯著名的尼斯時期，成功地達到質
樸華麗的繪畫目的，採取敏銳、家居、異國風和未預期的方
式建立不朽的主題表現；到了中期，為延續畫作以創新一個
官能性的愉悅夢想，家居生活和畫室主題大量消失，而自由
擺姿的模特兒可帶來無限的靈感和愉悅的美妙以滿足這個需
求，因此模特兒成為馬諦斯畫作主題的重要前題，尤其是她
們的體態線條成為馬諦斯筆下性感又慵懶的女人，給人視覺
分享的自由，這種感覺根植了馬諦斯最後的成就，直到晚年
不再有過前衛性的發展。在一些較為凝實的畫作裡仍另人想
到塞尚、高更、梵谷和高爾培的女體，如一九二○～二一年

圖見124頁

的〈浴後的沉思〉，在二十世紀的繪畫中頗為罕見，畫中女
人在沐浴後沉思於過去的某個時刻，與浪漫主義大師德拉克
洛瓦（Eugene Delacroix）和雷諾瓦有著相似之風，像是在
演一齣閨房中的默劇，而馬諦斯則導演了這個劇情。他證明
了藝術可以滿足無止境需要的可能性和恢復現代藝術中所失

圖見137頁

去的自然資源。一九二三年〈印度坐姿〉裸露半身的女人打

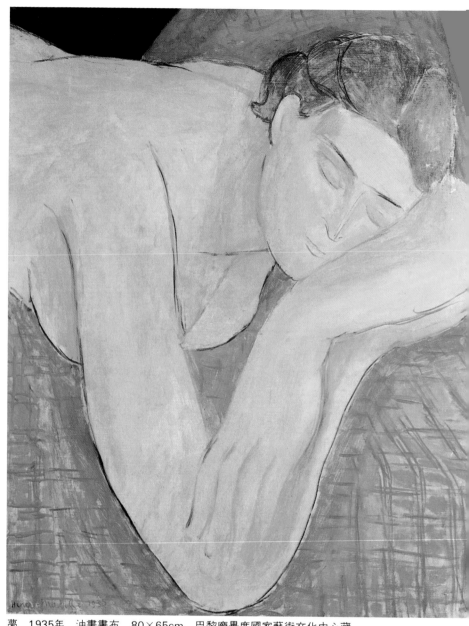

夢　1935年　油畫畫布　80×65cm　巴黎龐畢度國家藝術文化中心藏

粉紅色裸女　1935年　油畫畫布　66×92.7cm　巴爾的摩美術館藏（右頁圖）

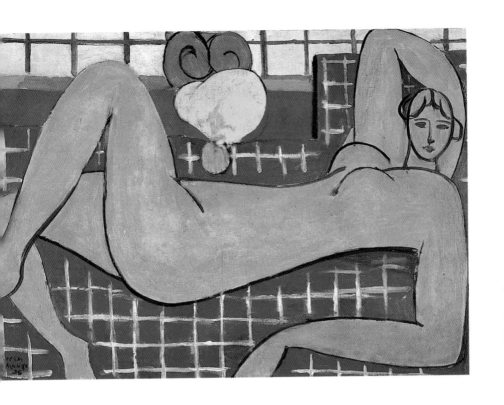

坐於色彩繽紛、熱鬧亮麗的室內，而其平靜的眼神卻展現了畫面的寂靜之感。同時，馬諦斯又有許多新的畫法，如一九

圖見 139 頁

二六年圖案式的〈裝飾地面上的裝飾人物〉好似早期的〈背〉，這是一個很明顯的回歸，他一定又想到了塞尚〈浴者〉背部的封閉形式，模特兒也開始留著長辮，形式大膽而簡約，從肩部到臀部的身體陰影富有雕塑之感。此期馬諦斯也從事戲劇裝飾的插畫和設計工作，一九二〇年他曾爲迪亞吉利夫（Diaghilev）芭蕾舞劇「夜鷹」設計背景。

一九二〇～三〇年間雕塑再度成爲馬諦斯的主要創作，以追求物體長久的結構本質而非短暫的視覺印象。其題材取自於繪畫，即綜合了石版畫、素描或油畫的主題，製作技巧上比過去粗糙打磨的手法圓滑多了，如〈大的坐姿裸女〉（一

圖見 138 頁

九二五～二九）和〈倚姿裸女〉（一九二七）均崇尚簡約平滑的造形，並影響到繪畫的陰影與結實的表現。

151

粉紅色坐姿裸女　1936年　油畫畫布　92×73cm　私人收藏

藍衣女人　1937年　油畫畫布　92.7×73.6cm　美國費城美術館藏

　　馬諦斯眞正的經驗是根植於他的夢想——氾濫的色彩、
恣意的形式和敏銳的光。這時的馬諦斯已是一位先鋒引導著
獨特美麗的風格，也因此他遠離了傳統主義與藝術政治，與

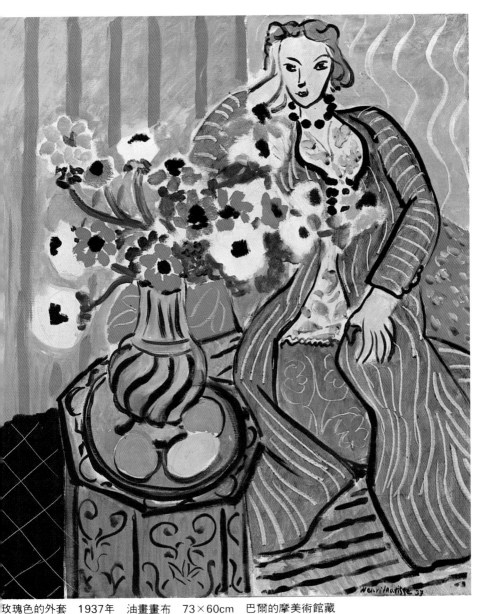

玫瑰色的外套　1937年　油畫畫布　73×60cm　巴爾的摩美術館藏

著紫衫的女人與毛茛　1937年　油畫畫布　81×65cm　美國休士頓美術館藏（左頁圖）

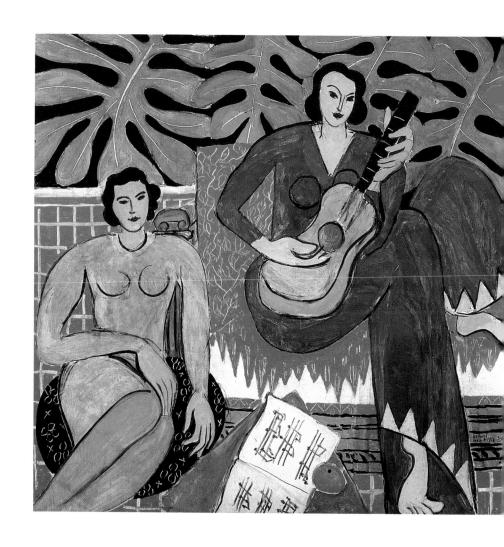

畢卡索極為不同。

神秘劇變的主題與變奏

　　馬諦斯於三〇年代的繪畫形式轉化自一九一〇年〈舞蹈〉
和〈音樂〉之簡約明淨風格，創作原始獨立的因子，遠離色
彩的表現意義，而逐漸成為顏色的釋放。當馬諦斯於一九三
二年遊遍大洋洲和美國時，受邀為費城近郊的巴恩斯基金會

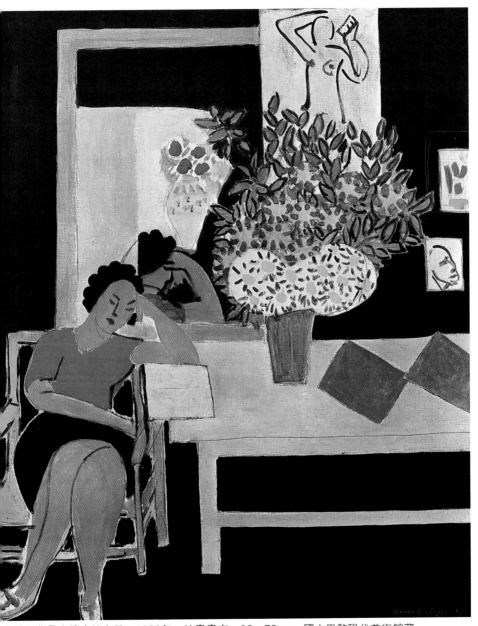

在黑色背景中讀書的女子　1939年　油畫畫布　92×73cm　國立巴黎現代美術館藏

音樂　1939年　油畫畫布　115.2×115.2cm　水牛城，奧布萊特‧諾克士美術館藏（左頁圖）

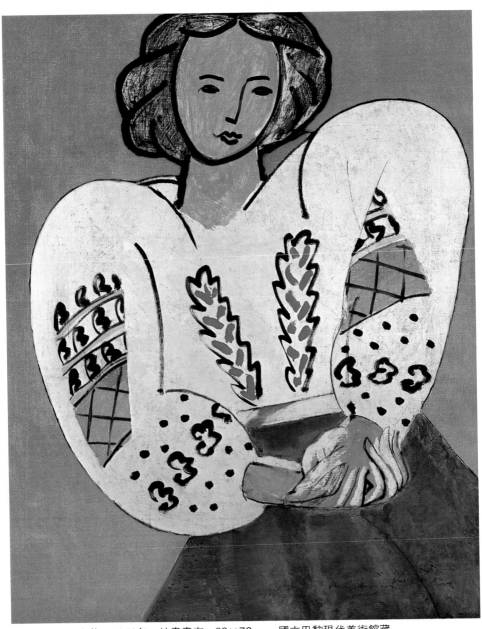

羅馬尼亞式的衣飾　1940年　油畫畫布　92×72cm　國立巴黎現代美術館藏

黑色大理石上的貝殼　1940年　油畫畫布　54.8×82cm　底特律藝術協會藏（右頁圖）

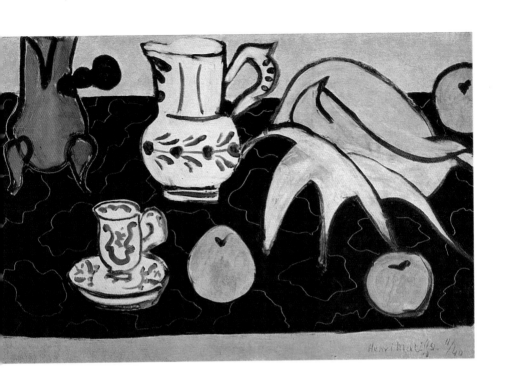

(Barnes Foundation) 畫廊繪製爲時兩年的壁畫，〈舞蹈〉
便被轉移成一個以平塗色彩和簡約形式的延伸畫面，包含六
個圖像舞者和著樂曲飛躍與翻身地舞蹈於三個拱門內，和背
景融爲一體；而馬諦斯在作畫過程中的度量錯誤與一再的修
正反而造成了意想不到的結果，得到一個從未有過的明確理
解和新技法的成就，那就是他運用剪紙去巧妙處理平面上粉
紅與藍色的大塊色面，以避免在牆上的直接塗抹，不但可以
保持乾淨畫面又可酌量空間的平衡與重量。起初他的主題在
於剪出阿拉伯式紋樣的人體形式，之後又於輪廓邊緣補上較
深的顏色，其目的在於人體陰影效果，並強化人體線條和對
比出背景顏色，以明顯區分人物與空間的完整與對等。第二
次所作的〈舞蹈〉由於此項新技法的加入使他更能作出富有
動感和韻律的舞姿，如滾翻和後退都相當地流暢，然而巨大
的臀部卻喪失了人體的真實性，但是人物和空間的安排使畫

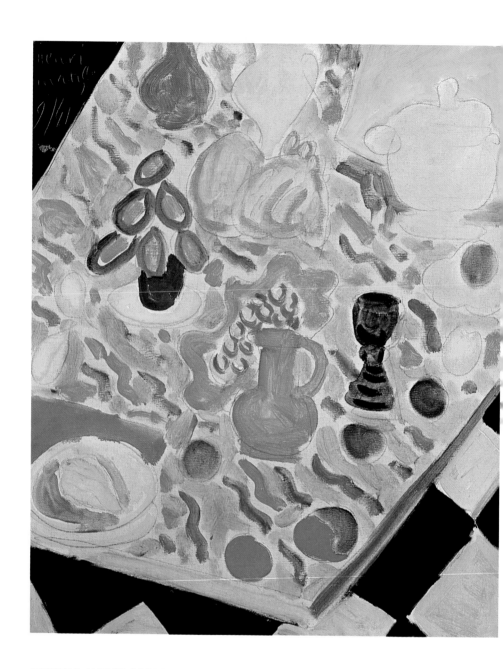

面所產生的平衡感補足了這個缺點。相對地，人物主題的藝
術已經改變成為一種「特技舞運動」，形成身體表現（正面）
和背景（負面）的正負均衡消長，此項革新為馬諦斯的藝術
生涯裡提供了更多未來藝術的發現。剪紙藝術的發明使他如

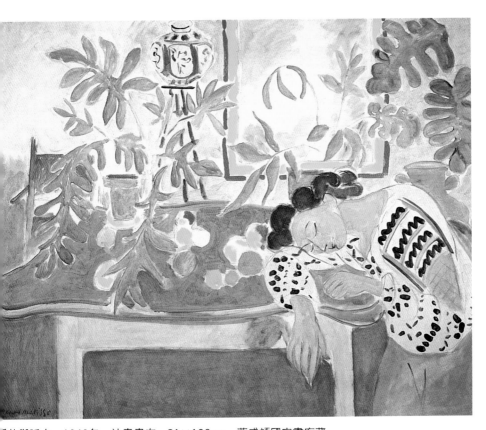

靜物與睡女　1940年　油畫畫布　81×100cm　華盛頓國家畫廊藏

靜物　1941年　油畫畫布　46×38cm　國立巴黎現代美術館藏（左頁圖）

圖見153頁

同雕塑家一樣去創造手下的紙樣，開始創作許多美麗的色彩拼貼，如一九三七年的〈藍衣女人〉宛若精美的木板薄片。

　　三〇年代中期，馬諦斯的人物與空間的平衡畫風一再地出現，對比顏色如今更大膽和恣意地使用。例如以裸女爲系列主題，著重粉紅與藍色的對比，有著自然與浪漫的氣氛，

圖見151頁

一九三五年的〈粉紅色裸女〉有著平衡的量感，形式上比三十年前的〈藍色裸女〉抽象，但技法較爲含蓄收斂，卻仍呼

圖見152頁

應於野獸派風格；一九三六年〈粉紅色坐姿裸女〉其純色與抽象變形相當地洗練。逐漸地，他的模特兒穿上裝飾的波斯

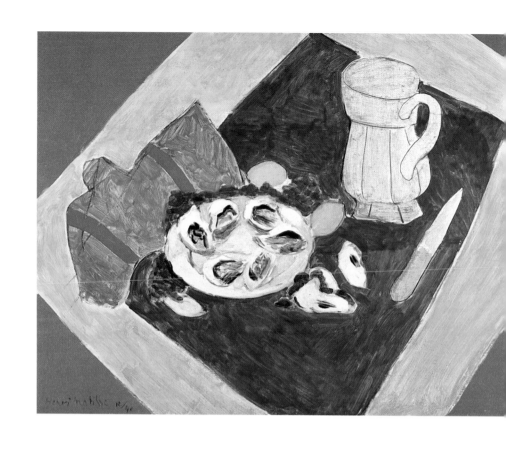

戲服，如一九三七年〈著紫袍的宮女〉系列和一九三九年〈綠色羅馬尼亞罩衫〉等一連串的主題與變奏所得的神秘劇變。三〇年代晚期，其風格更趨簡約裝飾與詩的構成，主題如一群熟睡的女人：〈靜物與睡女〉（一九四〇）、〈夢〉（一九三五）等好像馬諦斯夢裡牧歌生活的濃縮。這時他卻感到繪畫的因子有所欠缺，於是又回頭去找野獸派，此乃基於繪畫的表現力量已經薄弱，必須再回到基本原則：紅、藍、黃乃物體純粹的本義。例如一九三九年的〈音樂〉則經歷過了一段長期的修正，其設計顯示了白色與明色的重現，蓄意安排的人物充滿裝飾味道，與過去者不同。有時畫作的結果宛若詩般的文章具有微妙與世故之意，如〈藍衣女人〉（一九三九）

圖見161.150頁

圖見156頁

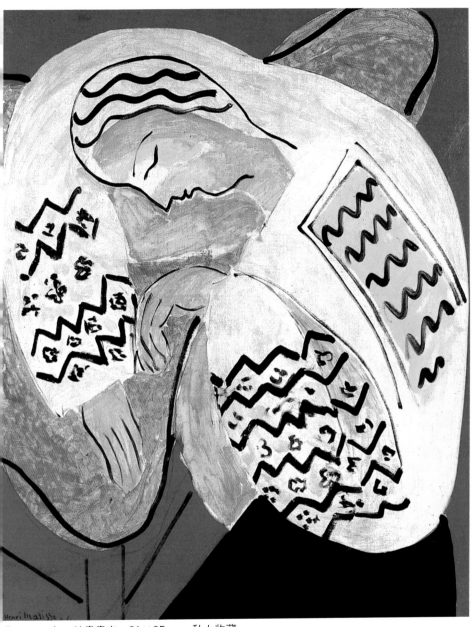

夢　1940年　油畫畫布　81×65cm　私人收藏

有牡蠣的靜物　1940年　油畫畫布　65×81cm　巴塞爾美術藏（左頁圖）

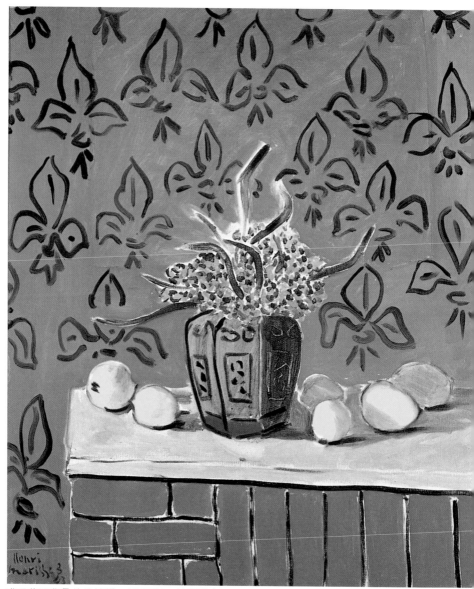

鳶尾花形背景前的檸檬　1943年　油畫畫布　73.4×61.3cm　私人收藏

中她沉思的姿態相似於安格爾（Ingres）筆下的女人，她手
中拿著唸珠象徵著認罪，後方牆上掛著藍色托手沉思的圖像
充滿正直與憐憫的效果；她戴的黃色含羞草頭冠猶如光圈，

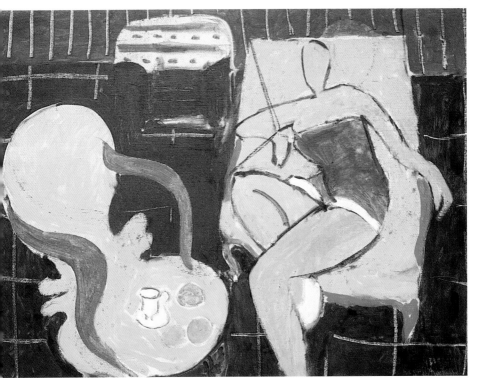

舞者、安樂椅、黑色背景　1942年　油畫畫布　50.2×65.1cm　私人收藏

與其左側的黃色圖像相輝映，整幅畫面似乎由黑色的心形環抱著紅、黃、藍色調，更加彰顯她時髦的思考姿態和感官，顏色是如此地平整與明亮；此畫作的隱喻方式亦成為馬諦斯的日後風格，這種由中心向外發展的方法可溯至一九一四年的〈依凡‧蘭士佩的肖像〉及一九一○年的〈女孩與鬱金香〉；而他畫物體的樣式也從誇張抽象轉為平舖直敘的描繪，並覆以自然的色彩。

圖見 96 頁

此外，他於一九三一～三二年為詩集（Poesies de Stephane Mallarme）所作的蝕刻如〈惡運〉、〈美女與野獸〉、〈幻像〉等等，具有新古典主義的本質與高雅，引發線條與白色畫面的配置。他的系列裸女畫作如〈大裸女〉（一

圖見 229 頁

馬戲團　1943年　《爵士》中的剪貼作品

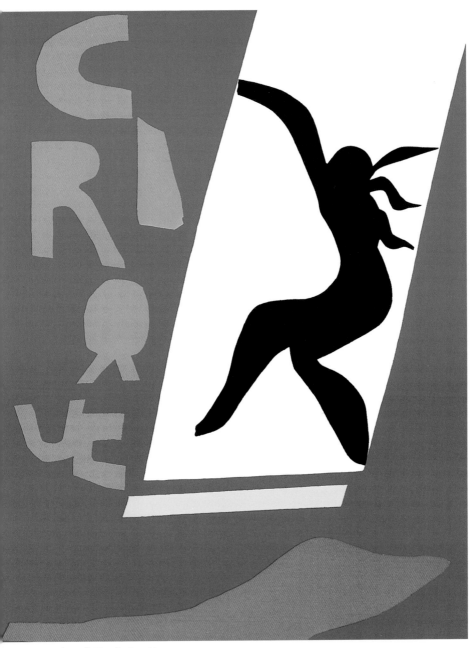

小丑　1943年　《爵士》中的剪貼作品

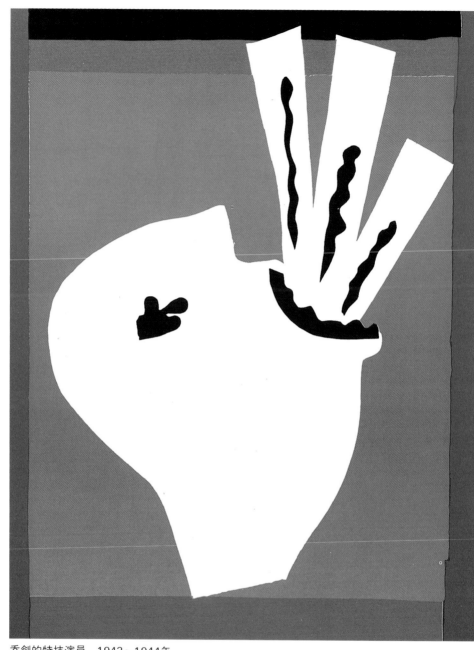

吞劍的特技演員　1943～1944年

大洋洲的天空　1946年　剪貼藝術，麻布　177×370cm　巴黎龐畢度國家藝術文化中心藏
（右頁上圖）

大洋洲的海　1946年　剪貼藝術，麻布　166×380cm　華盛頓國家畫廊藏（右頁下圖）

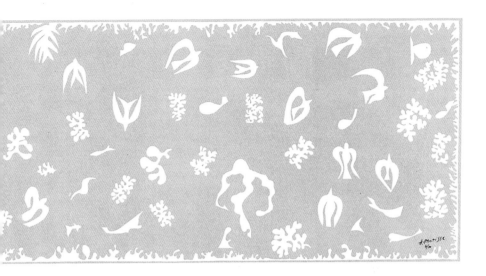

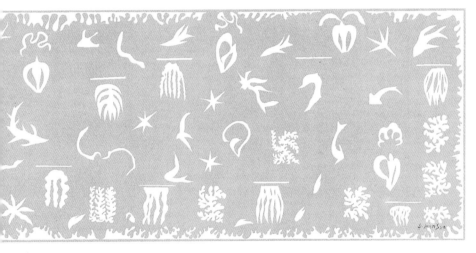

圖見229頁

圖見230-233頁

九三五)、〈鏡裡的藝術家與模特兒〉(一九三七)等反映其主題原則,掌握成功的物象,像一齣夢幻式的電影;碳筆素描如〈倚姿裸女〉擦拭的筆蹟顯示他不斷反覆修正直到自然狀態;而當一九四一年馬諦斯臥病後更專注於素描主題,曾創作著名的「主題與變奏」系列,展現即興成功的豐富臥姿。

　　一九三九年以後馬諦斯極欲擱筆,退隱於汶斯

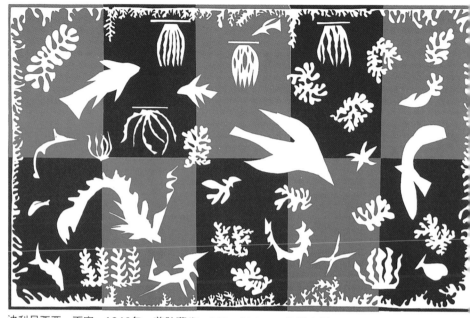

波利尼西亞，天空　1946年　剪貼藝術　200×314cm　巴黎龐畢度國家藝術文化中心藏

(Vence)，但仍活躍於書籍插畫和色紙拼貼，並採用蠟筆、
不透明水彩、彩色剪紙等材料來創作直到五〇年代中期。七
十歲的馬諦斯可以說又擴充到新的領域，走向超出其所預期
的最後勝利年代：剪紙藝術。

剪紙藝術的勝利年代

　　一九四一年，七十一歲的馬諦斯在十二指腸癌開刀後，
只能臥於床榻或輪椅卻仍持續創作，風格裡的精緻形式與柔
美色彩不斷地增加。到一九四二年時他在繪畫上已得到一個
結論：在預先塗好的色紙上剪出形狀，取代了先畫輪廓再塗
色的舊有方式，剪紙作品使室內看起來像一個彩色的小寢
室，有著圖案式的表現與平衡——充滿形式、直線和集中的
色彩。一九四三～四六年，馬諦斯的小說式插畫手冊《爵士》
用剪刀即興地創新出一系列快活的人物，這是一種極高度的

圖見 166.167 頁

丑　1947年　《爵士》中的剪貼作品（首頁圖）

圖見172,173頁

圖見169頁

圖見235頁

人物、背景關係；正負的平衡畫面表達著雙關語意又異常華麗，形成馬諦斯的一種新藝術。在《爵士》之後物質的本質形式開始不斷地被發展，並產生珊瑚和藻類的獨立圖樣漂浮、高飛或流動於一種壁畫編飾的形式之中，好像在空氣或水裡，如一九四六年的〈大洋洲的天空〉、〈大洋洲的海〉和以往的裝飾藝術極不相同，具有大膽又可擴展的設計。但是到了一九四七年時這個原則又被改變了，相同的海洋主題成為一種寓言式的章紋對稱，海洋的隱喻很快地擴展到顏色的消長如同液態的媒體，而藻類的形式與色彩永遠是那麼地恰當，沒有重複或靜止，如一九四八年為汶斯小教堂所作的剪紙方式設計即為典型。一九四七～四八年馬諦斯所作的墨筆素描是另一種新的單色繪畫以表達物體的基本形式，如〈天竺葵與石榴〉和〈站立裸女與黑色蕨類之構成〉。

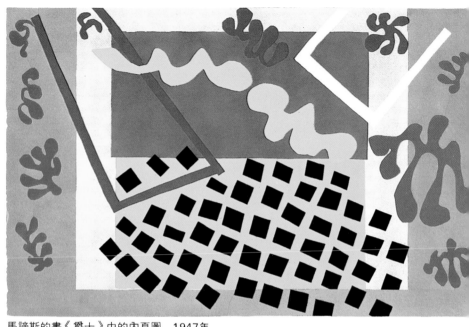

馬諦斯的書《爵士》中的內頁圖　1947年

de contes
populaires
ou de voyage.
J'ai fait ces
pages d'écri-
tures pour
apaiser les
réactions,
simultanées

142

馬諦斯的書《爵士》中的內頁圖　1947年

心　1947年　馬諦斯的書《爵士》中的內頁圖

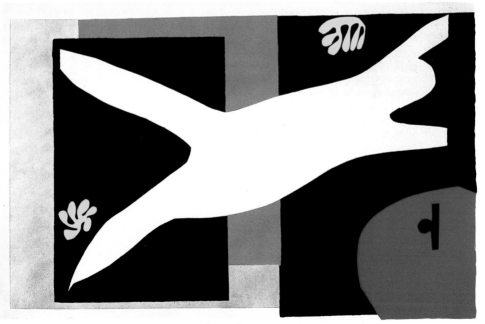

水族館裡的游泳者　1947年　馬諦斯的書《爵士》中的內頁圖

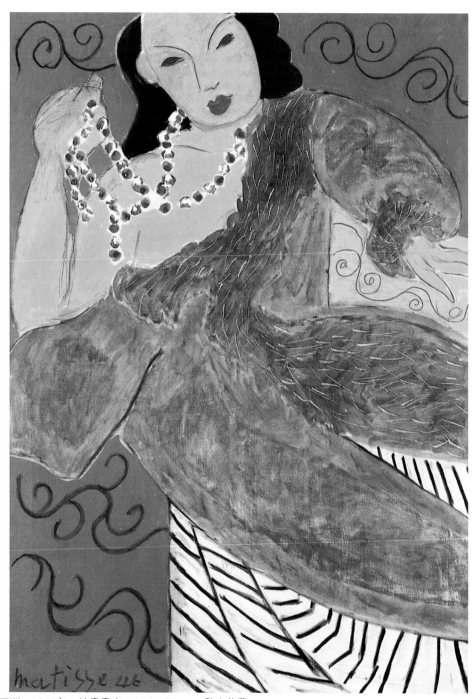

亞洲　1946年　油畫畫布　116×81cm　私人收藏

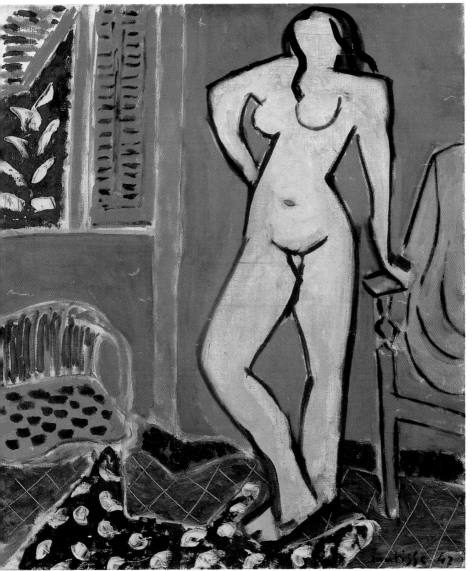

立的裸女　1947年　油畫畫布　65×54.2cm　巴黎龐畢度國家藝術文化中心藏

同時，馬諦斯又增加其畫作的炫目之感，異國柔情的主
題為其繪畫中的一個特殊成果，過去著戲服的模特兒如今轉

圖見 174 頁
為明亮畫面，如一九四六年的〈亞洲〉。一九四六～四八年

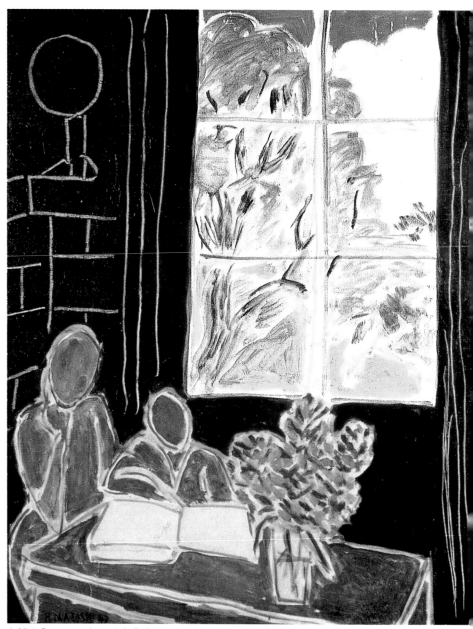

寂靜室內　1947年　油畫畫布　61×50cm　私人收藏

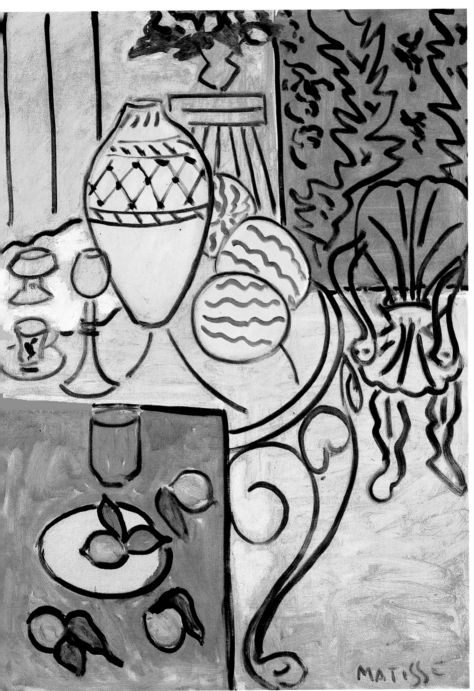

黃與藍的室內　1946年　油畫畫布　116×81cm　巴黎龐畢度國家藝術文化中心藏

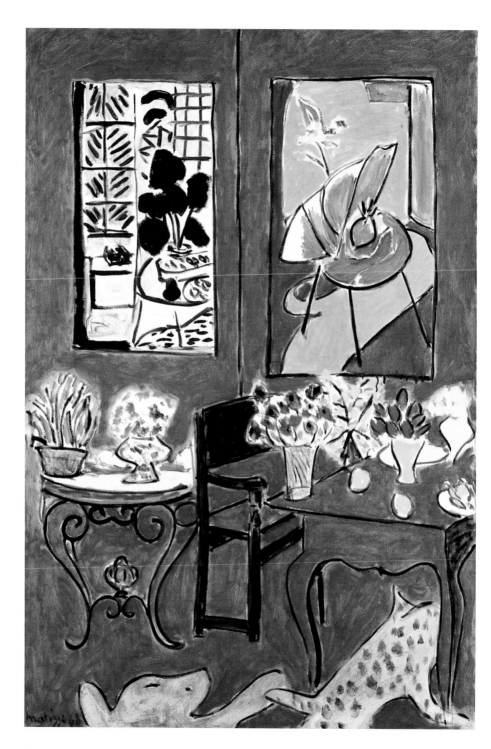

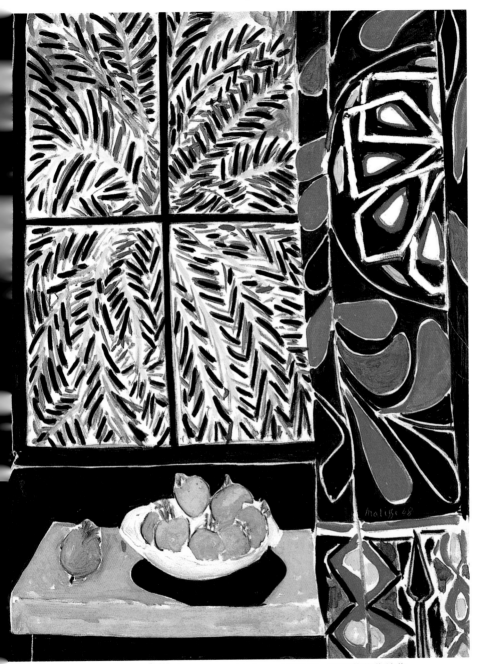

棕櫚葉及窗簾的室內　1948年　油畫畫布　116.2×89.2cm　華盛頓，菲利普收藏館藏

大紅色室內　1948年　油畫畫布　146×97cm　巴黎龐畢度國家藝術文化中心藏（左頁圖）

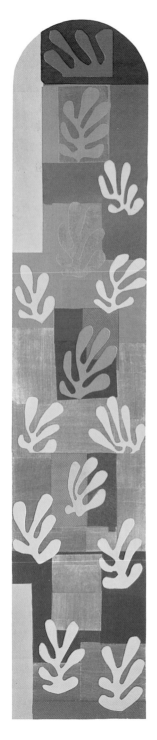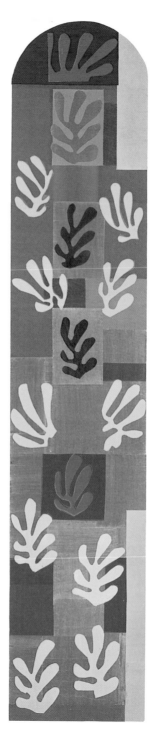

為汶斯教室的彩色玻璃畫所作
二張圖　1949年　515×252c
巴黎龐畢度國家藝術文化中心

生之樹　1949年　膠彩、剪貼畫
515×252cm　教廷美術館藏

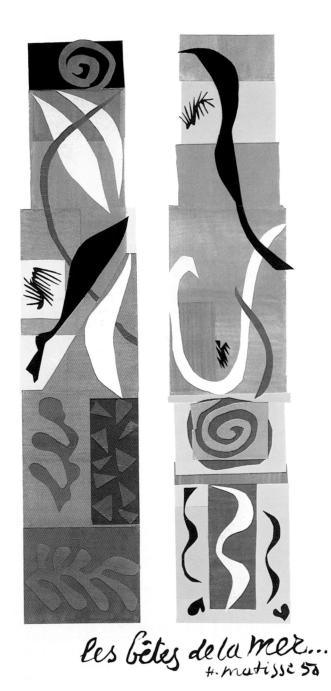

海洋動物　1950年
膠彩、剪貼畫
29.5×154cm
華盛頓國家畫廊藏

les bêtes de la mer...
H. matisse 50

一系列汶斯室內的靜物描繪，如〈黃與藍的室內〉（一九四六）、〈寂靜室內〉（一九四七）、〈大的紅色室內〉（一九四八）等作品都充斥著高度的色彩淹沒了畫布邊界，給人一種神祕形式與色彩的室內景象。與〈寂靜室內〉有著相同窗景構圖與黑色調的〈埃及窗簾的室內〉（一九四八）展現馬諦斯的另外一種心情，窗外的棕櫚樹以黑色離心式地散發出光線與能量，像燃燒的火箭背對天空，而窗內的埃及窗簾具有原始色調的神祕感，黑色使畫風分外地有力和史無前例，密切的形式和豐富的影子充實了他的畫作。在歷經五十餘年的純色思考後，他引用了野獸派的兩個基本原則爲其最後形式之簡單有力的註解：〈大的紅色室內〉提供了色彩統一的暗示，而〈埃及窗簾的室內〉則是色彩的相互作用，攫取了光的能量。此註解理想地說明了色彩的創造。

圖見 177 頁

圖見 176.178 頁

圖見 179 頁

在真正的建築物裡作畫落實了馬諦斯直接處理光源的正確理論。八十歲時，一九四八年，他負責汶斯小教堂（Chapel of the Rosary）的室內裝飾設計，禮拜堂的彩繪玻璃窗上的獨立畫作即以此種光源處理加上剪紙方式，轉化物體的自然本質而成爲幾何圖案式的色彩，如〈生之樹〉（一九四九）；如此的設計亦用之於聖袍、聖壇、聖品和聖樂演唱目錄等。一九四八～五一年馬諦斯爲此教堂設計的薄而優雅的青銅〈聖壇十字架〉是他最後的一件雕塑品，也是最抽象的，其整體造形與泰勒爾（Tyrol）相似，風格可與一九一四年〈彎曲〉的簡化性相呼應。他的雕塑作品數量不多，主題相似，雖然缺少繪畫中的色彩特質，但卻有力地陳述了造形概念，將其美學觀念表露無遺。

圖見 181 頁

很快地，剪紙媒材累積了它自身的一種創造力，表達多種涵義，他們似乎都充滿了作夢的能力，如〈海洋動物〉（一九五〇，並有許多單純可愛的圖案被創造出來，如星星、心形、植物、幾何圖形等等，組合構成了〈蔬菜〉（一九五一）、〈聖誕夜〉（一九五二）、〈常春藤與花〉（一九五三）

圖見 183 頁

圖見 189 頁

圖見 191.209 頁

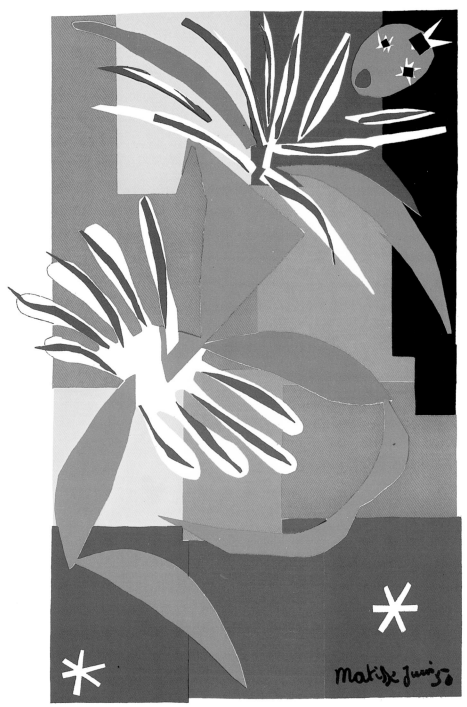

克里奧爾的舞者　1950年　剪貼畫　205×120cm　尼斯，馬諦斯美術館藏

一千零一夜　1950年　剪貼畫　140×374cm　匹茲堡美術館藏

等傑作。一九五〇年時，馬諦斯轉剪紙爲自我供應的圖案媒
體以明確意義，和避免雙重或多重的意義的混淆，如〈祖爾 圖見 182 頁
瑪〉（一九五〇）只表達一個個人主題。摩洛哥的宮女主題在
馬諦斯的繪畫中佔極大的份量，也提供他剪紙藝術廣大與明
確的資源，而這些美麗的本質均源於他的生活與想像，如一
九五〇年的〈一千零一夜〉即以寓言方式表達地中海主題的
文選，像一支遁走曲子；一九五二年一幅大又可理解的〈王 圖見 192.193 頁
者之悲〉好似馬諦斯在想像聖經裡老國王大衛，是無法藉著
彈琴和天堂美女的舞蹈被安慰。過去跳躍的舞者帶著使觀衆
驚訝表情出現在彩紙剪貼中，如一九五二年一系列的〈飛揚 圖見 196 頁

的頭髮〉和〈藍色裸女〉均以藍色剪紙剪出誇張婀娜的美姿，摘要了馬諦斯對裸體的整體和雕塑之感，亦為其藝術的基本形式。同年的〈游泳池〉採用「人物鑽入矩形空間」的方式，相當的戲劇和原始。一九五三年〈大洋洲的記憶〉人物的抽象行動和色彩交互作用出韻律之感，整幅躍動的過程以綠色為主導斜跨了紫、紅與橙色色塊，一個理想的世界被完全的瞭解，達到另一個繪畫的真實新境。一九五四年紐約現代美術館創建人之一的洛克斐勒（Nelson A. Rockefeller）為紀念母親，特邀馬諦斯於紐約聯邦教堂（Union Church of Pocantico Hills）所作的彩繪玻璃窗設計為其畢生最後之

圖見 202.203 頁

圖見 205 頁

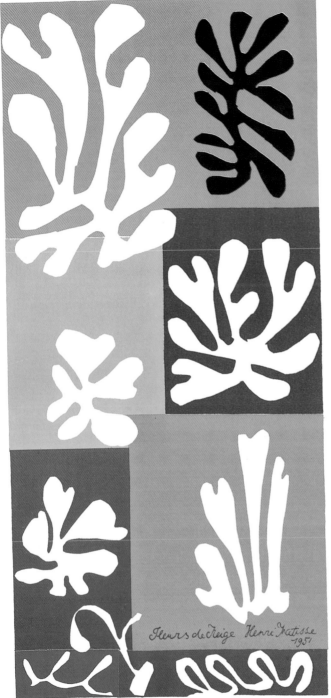

雪白的花　1951年　剪貼畫
173.1×81cm　私人收藏

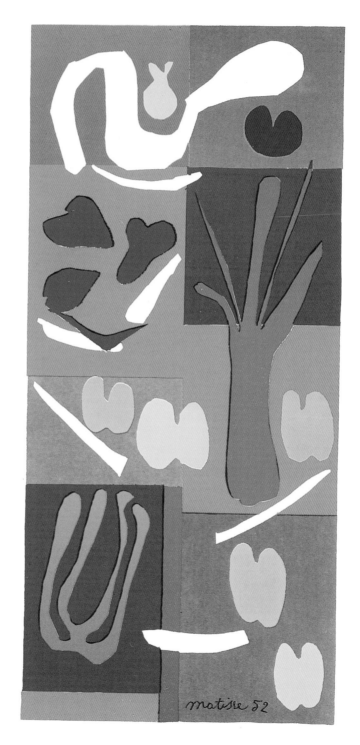

蔬菜 1951年 剪貼畫
175×81cm 私人收藏

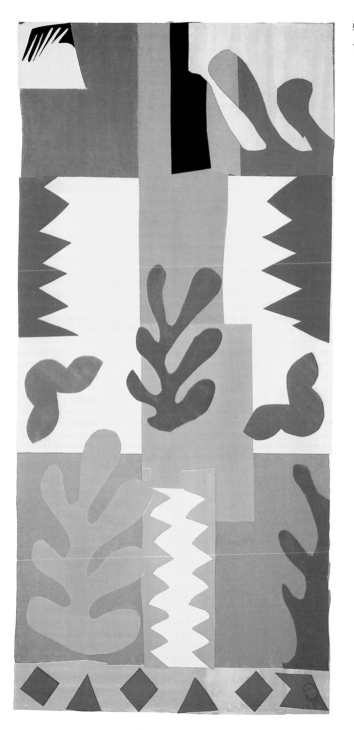

螺絲 1951年 剪貼畫
175×82cm 私人收藏

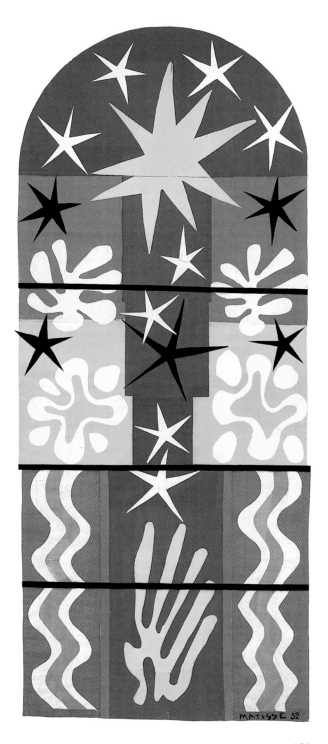

聖誕夜　1952年　膠彩、剪貼畫
322.6×135.9cm
丑約現代美術館藏

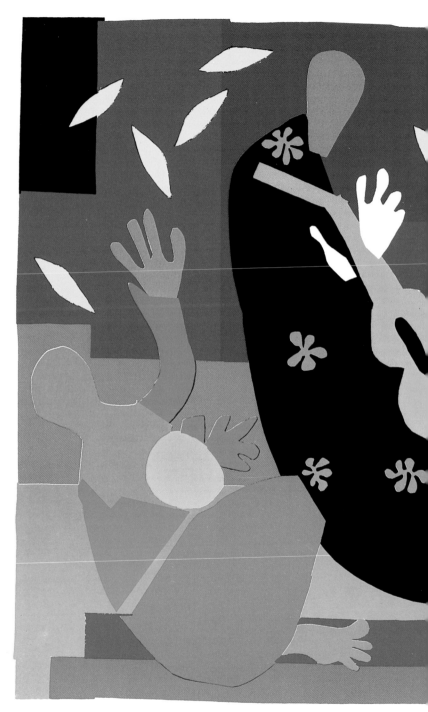

王者之悲　1952年　剪貼畫　292×386cm　巴黎龐畢度國家藝術文化中心藏

小鸚鵡與美人魚　1952年　337×773cm　阿姆斯特丹美術館藏

作。

　　彩紙剪貼適切地安排了人物與空間的比例予觀者視覺上
的平衡，對馬諦斯而言是自一九○八年以後繪畫與雕塑的一
個絕對必要的轉化與成就。在客觀情緒的推進與闡明之下，
他達到了以個人意識表現藝術的總結，將其一生的藝術創作
推向至高純粹的境界。剪紙藝術實為馬諦斯藝術生涯的一個
勝利的結束。

　　一九五四年十一月三日馬諦斯病逝於尼斯，享年八十五
歲。他對於傳統與現代繪畫、雕塑和異國畫風鑽研不懈，不
斷地經驗證明簡約物象所表現出來的自然本質，讓人深受藝
術華美的情緒感動。這是一種情感與記憶的藝術，描繪了最
美麗、和諧與愉悅的一刻。

　　馬諦斯終生追求平衡、純粹與寧靜的藝術成就，為人類
提供了最高的精神福祉。

飛揚的頭髮　1952年　膠彩、剪貼畫　108×80cm　私人收藏

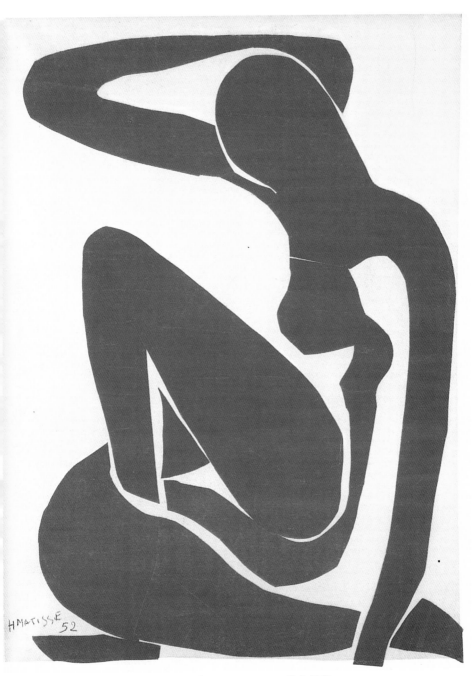

藍色裸女（Ⅰ） 1952年 膠彩、剪貼畫 106×78cm 私人收藏

馬諦斯作品的主題與分期

現代藝術的啟蒙與發掘　（一八九○～一九○五）

　　二十歲的馬諦斯自母親那裡得到畫箱後，從此揭開其性靈深處的繪畫世界，第一幅生平之作〈靜物與書〉展現傳統構圖與寫實功力。之後於巴黎博納藝術學院師從摩洛學習傳統藝術和羅浮宮繪畫的臨摹，〈摩洛的畫室〉著重灰色調的處理，〈閱讀的女人〉承襲傳統畫派的詩意畫風。九○年代末期與印象派等現代藝術正式接觸轉化早期灰暗風格，啟迪明亮畫風，〈餐桌〉已完美掌握物體的深邃色調和高度光影，建立日後繪畫形式。爾後藉由後印象派塞尚和新印象派席涅克的規律點描致力於現代藝術的發展，〈餐具架與餐桌〉開始重視色彩分析與營造光影效果。科西嘉與度魯斯時期色彩強烈，堪稱「原始野獸派」如〈科西嘉的日落〉。〈男模特兒〉與〈卡美麗娜〉顯示塞尚風格的主導畫路，深暗色彩結構與立體表現。〈奢華、寧靜與享樂〉忠於新印象派的分色原則，描繪閒適愉悅的現代生活，建立想像畫作風格。

形與色的野獸派時期　（一九○五～一九○七）

　　初期於科里烏的寫生以及梵谷、高更明亮強烈色彩的衝擊，產生對印象派膚淺描繪物象的反動而致力於形式與色彩的發現與裝飾藝術風格的形成。非正式的領導野獸派運動，

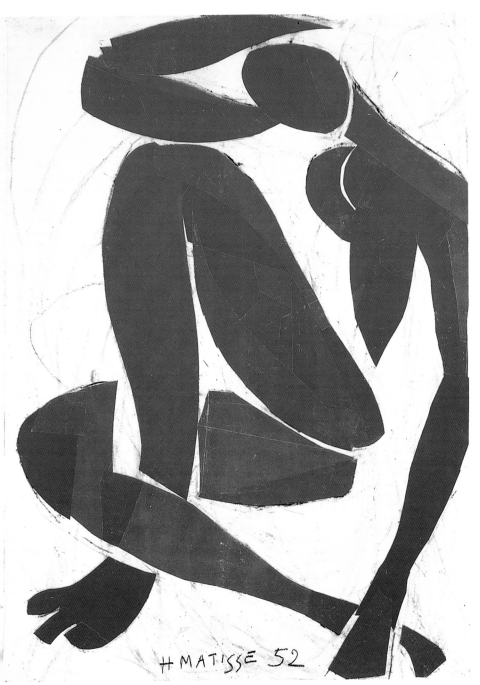

藍色裸女（Ⅳ） 1952年 膠彩、剪貼畫 103×74cm 尼斯，馬諦斯美術館藏

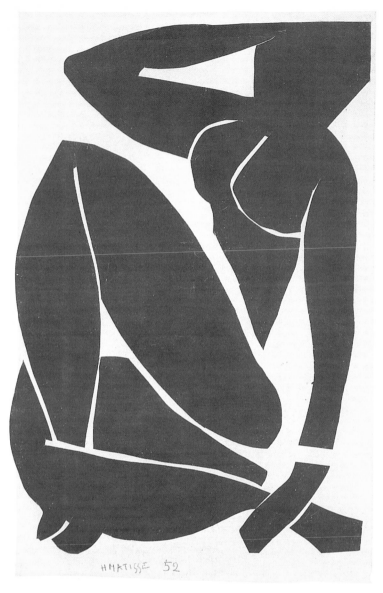

藍色裸女（Ⅲ）
1952年
膠彩、剪貼畫
112×73.5cm
巴黎龐畢度國家
藝術文化中心藏

主張紅藍黃綠等純色的使用，以描繪真摯感情與達到裝飾效果，創造最豐富的色彩，〈敞開的窗〉為首張野獸派風格之作。〈戴帽的女人〉筆觸豪放，大膽地轉化色彩成為鮮明對比。〈生之喜悅〉顯示與東方藝術的相似性，獨創畫面的節

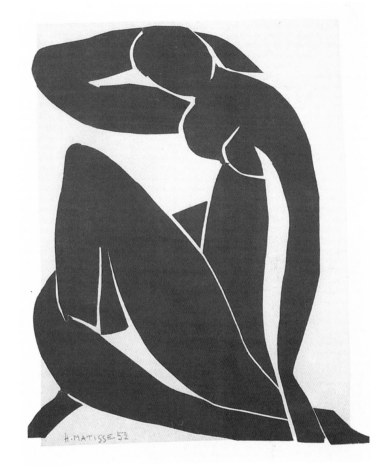

奏感、緊密性和非透視的不同人物比例，傳達理想牧歌生
活，簡潔有力的線條和狂野色彩所描繪的倚姿女人為畢生畫
作的主角。〈藍色裸女〉以革命性的色彩表現婀娜體態與立
體感，但其後開始以平塗色面和線條減低三度空間之感。旅
行義大利後，受文藝復興人物形象影響崇尚簡潔有力的表
現，〈奢華〉建立簡約的人體藝術造形，衍生日後〈舞蹈〉創
作。雕塑以羅丹藝術為主並結合塞尚風格，〈農奴〉與〈馬
達蘭〉具有堅實簡潔的物體表現和現代形式，物表粗略具沉
穩渾實特性。

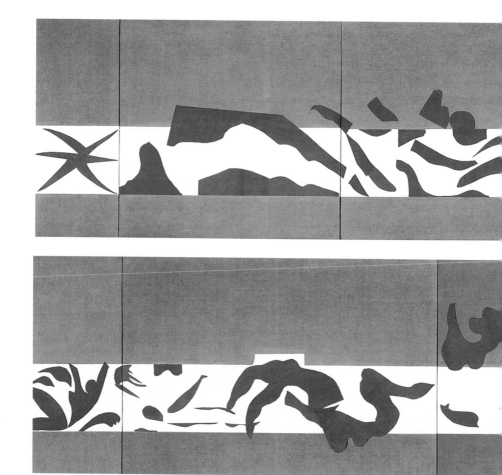

形色簡約的藝術與裝飾 （一九〇八～一九一三）

　　曇花一現的野獸派之後轉向高度色彩與裝飾性的簡約畫
風，著重物體本質與裝飾的表現。〈紅色的和諧〉源自於〈餐
桌〉，簡明物象，採用單色統一的背景以產生強烈形色對比
與裝飾，並涵蓋窗景與室內的兩大主題。〈舞蹈〉中紅、
藍、綠原色構成的簡約律動之舞者造形直接激發人類情感，
強烈朱紅的人體乃人物構成之基本路徑。〈音樂〉具有非洲
藝術基本造形之原始啓發，著重原色平塗之對比效果。〈畫
家的家庭〉實踐近東藝術阿里山式紋樣的發現，豐富其圖案

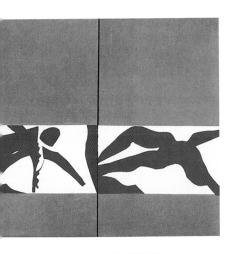

游泳池　1952年　膠彩、剪彩畫
230.1×796.1cm　紐約現代美術館藏

（背面）

馬諦斯為教堂所設計的聖袍　1950～1952年
膠彩、剪貼畫　128.2×199.4cm
紐約現代美術館藏

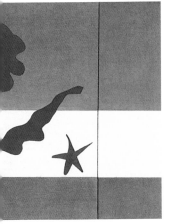

（正面）

式的想像資源與裝飾效果。〈紅色畫室〉提供一個完全想像
的空間，讓視覺飽覽畫中的藝術驚喜。對異國風情的持續喜
好而作摩洛哥之行，〈站立的僕人〉中著戲服的人物被覆以
直覺的明亮色彩展現高度的人為藝術。雕塑仍以羅丹為主，
顧慮單一體態的完整性與裝飾性。〈倚姿裸女〉與繪畫表現
相同的主題，〈站立的裸女〉打破立體臥姿的風格。〈珍妮
德〉乃於超寫實主義之下發展出來的頭形塑像。

非馬諦斯時期的抽象與實驗（一九一三～一九一七）

由於受到立體主義與世界大戰的影響，完全脫離傳統的

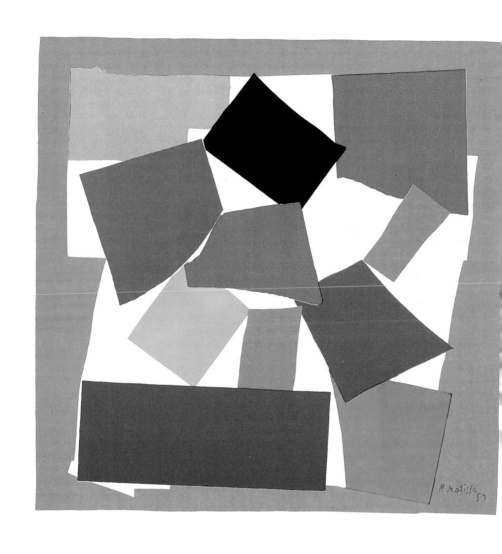

愉悅風格，致力打破藝術本質的限制轉向形式結構的探索，
具凝實冷冽之感，可謂「非馬諦斯時期」。〈馬諦斯夫人的
肖像〉用簡單線條描繪嚴肅五官，給人不平衡之感。前衛的
〈依凡・蘭士佩的肖像〉以心形動線表達動感與更大的空間，
並充滿緊張與焦慮。〈科里烏的法國窗〉呈現漆黑的大膽作
風，為典型之垂直幾何抽象畫作。〈鋼琴課〉以幾何畫面傳
達一個奇特的家居光景。〈河邊浴者〉轉化自〈舞蹈〉與〈音
樂〉作理性而灰色調的處理。

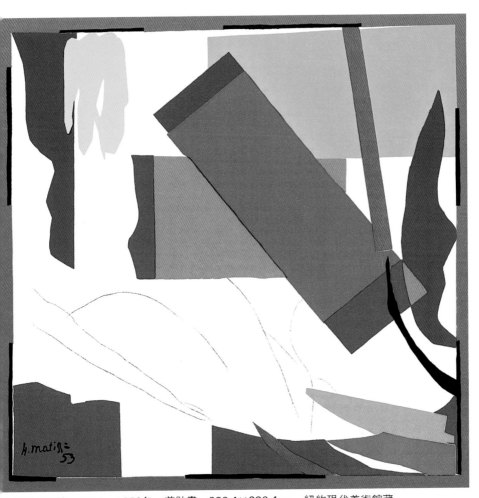

大洋洲的記憶　1952～1953年　剪貼畫　286.4×286.4cm　紐約現代美術館藏

蝸牛　1952年　剪貼畫　286×287cm　倫敦泰特美術館藏（左頁圖）

高度人為與裝飾的尼斯成就（一九一七～一九三〇）

　　傳統的愉悅風格再度出現，喜於描繪明朗室內美女和家居生活主題，〈尼斯的大室內〉描繪室內如詩的陽光，充滿鮮明與寧靜的裝飾色彩。人為的裝飾藝術可以滿足畫家想像的需求，〈浴後的沉思〉具戲劇性色彩。〈印度坐姿〉充滿寓

女黑奴　1852〜1953年　剪貼畫　453.9×623.6cm　華盛頓國家畫廊藏

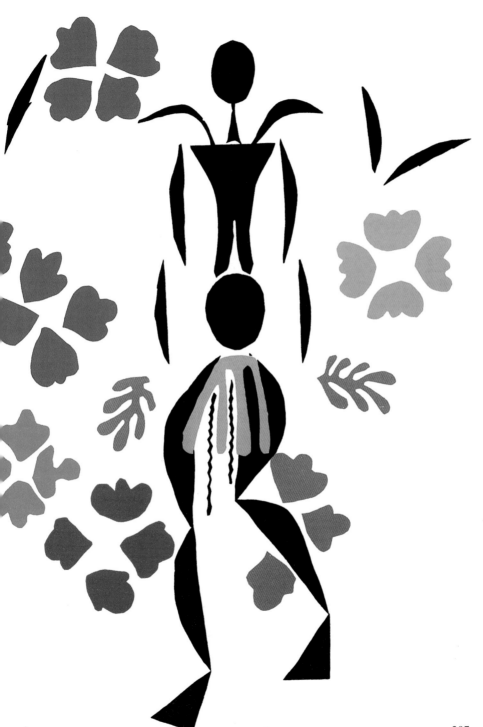

言式的歡愉與人為的異國色彩和形式。〈裝飾地面上的裝飾人物〉形式大膽簡約，回歸背部的強調。從事戲劇裝飾的插畫與設計，〈夜鷹〉為巴蕾舞劇的背景。雕塑〈大的坐姿裸女〉和〈倚姿裸女〉從尚簡約造形，追求不朽的結構本質，物表較過去平滑。

神祕劇變的主題與變奏 （一九三〇～一九四三）

早期為費城巴恩斯基金會繪製壁畫〈舞蹈〉，著重人物與空間的平衡畫風，因而發明剪紙藝術，提供更多未來藝術的發現。裸女、睡女系列主題〈倚姿裸女〉和〈夢〉充滿自然與浪漫，具有洗練的純色與變形。為詩集作一連串觸刻版畫，引發線條與白色畫面的配置。巨幅〈粉紅色裸女〉展現人物與空間的平衡抽象畫風，強調粉紅與藍色的對比，可呼應於野獸派風格但較為含蓄內斂。〈浴後的沉思〉與〈藍衣女人〉之隱喻方式充滿微妙與世故。晚期活躍於書籍插畫、色紙拼貼、蠟筆、不透明水彩等材料創作。素描〈主題與變奏〉展現即興成功的豐富臥姿。晚期從事書籍插畫與色彩拼貼。

剪紙藝術的勝利年代 （一九四三～一九五四）

繪畫與剪紙藝術的精緻形式與柔美色彩不斷的增加。〈爵士〉剪出一系列快活人物表達高度的人物與背景關係。創造單純可愛的幾何圖案色彩豐富，汶斯小教堂的剪紙方式設計即為典型。異國柔情的主題為特殊成果，〈亞洲〉顯示穿戲服的人轉為更明亮色彩。〈大的紅色室內〉和〈埃及窗簾的室內〉引用野獸派的基本原則，配以大膽純色表現光的能量與色彩創造。〈祖爾瑪〉表現單一主題，避免多重意義的混淆。〈一千零一夜〉與〈王者之悲〉訴說著寓言故事。系列的〈藍色裸女〉和〈賣藝者〉剪出誇張婀娜的美姿，傳達藝術基本特質。〈大洋洲的記憶〉表現人物抽象行動與色彩交互作用之韻律感。青銅〈聖壇十字架〉形式抽象簡約，為畢生最後一件雕塑品。

常春藤與花　1953年　膠彩、剪貼畫
184.2×286.1cm
美國達拉斯美術館藏（上圖）

馬諦斯的調色板（右圖）

剪紙藝術的獨白：
在色彩中鮮活地剪紙
使我想起雕塑家的直接
雕塑法

「我曾用彩色紙做了一隻小鸚鵡，就這樣，我也變成了小鸚鵡，我在作品中找到自己，中國人說要與樹齊長，我認為再也沒有比這句話更真確的了。」
——馬諦斯

野獸派畫家馬諦斯晚年熱中於剪紙藝術時說了這段獨白，他把自己的剪紙視為完美的化身，從剪紙畫中得到過去從未有過的平衡境界。

你們問我剪紙藝術是否是我所做研究的極限，我認為我做的研究並沒有界限，到今天為止，剪紙藝術是我所找到最簡單，最直接的自我表達方式；我必須要花很多功夫去研究，才能知道什麼是它的符號；在一個組合中，物體變成一個參與全體而仍保有本身力量的新的符號。簡言之，每一個作品都是在創作過程中，應「位置」的需要而產生的一體的符號；從為了符號而創造出來的組合中走出，符號就不再具

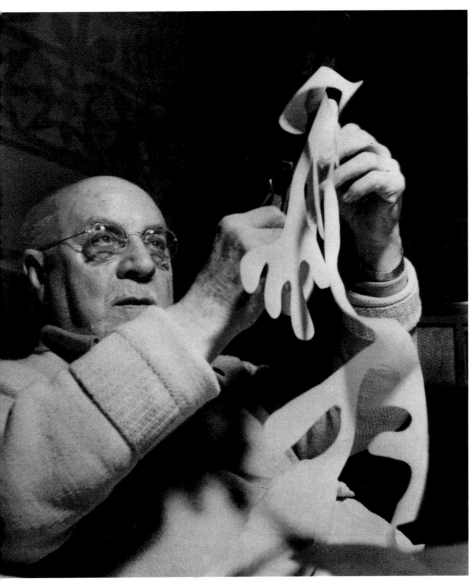

剪紙創作中的馬諦斯　1947年攝

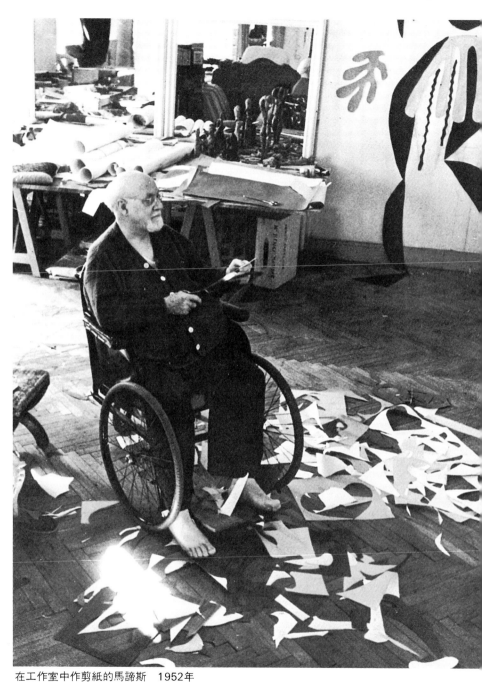

在工作室中作剪紙的馬諦斯　1952年

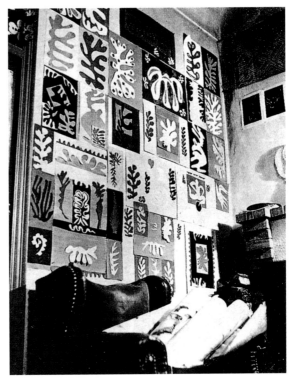

馬諦斯在黑吉那大廈中的畫室一景，牆上的剪貼作品是爲汶斯敎堂的彩色玻璃畫所作，作品前並立著一座原尺寸大小的祭壇模型。

馬諦斯在汶斯的工作室，牆上貼滿了剪貼作品，1947年攝。（右圖）

有任何「行動」。

　　剪刀是一副美妙的工具，用來做剪紙的紙張也很美麗。摸摸看它吧！經過一段長時間的摸索和試驗，我終於找到了它，對我而言，利用剪刀在這樣的紙張上工作，是一件使人能夠進入忘我境界的美妙事情。我對剪紙藝術的喜愛與日俱增，我怎麼沒有早些想到呢？我深深地體驗到，我們能夠以最簡單的剪紙藝術，來表達我們做爲畫家或者繪圖家所能夠想要表達的東西。

　　我的剪紙集的意旨，是在已上好顏色的紙張上，用剪刀繪出圖形，以同樣的手的動作融合線條和色彩，輪廓和表面。這個主意，來自我希望把作品收集起來的念頭，剪紙集出版的時候，得到了很大的迴響，而且我感覺到我必須繼續

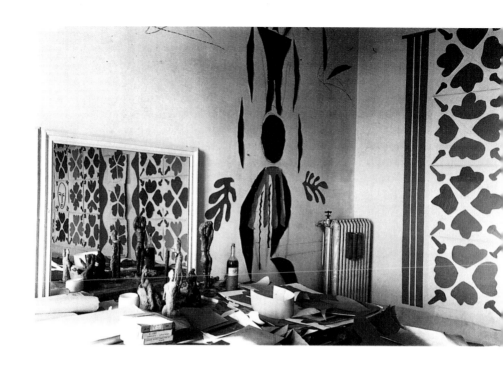

做下去。因為，到目前為止，由於一些概括的感情作祟，使得不同的元素之間缺少了組織、聯繫。這份工作因此顯得很膚淺。有時候困難是有的，當我把線條、體積、色彩組合在一起的時候，所有的東西，就全部崩潰，一樣東西毀掉另外一樣。因此必須重新開始，尋求音樂和舞蹈般的平衡，並且避免流俗。這是一個新的開始，新的研究，新的發現。

　　我的工作室中有樹葉，有水果，有一隻小鳥，柔和的，使人感覺平靜的動作。我從你們所看到的隔離在右邊的這個圖樣中將它抽出，因為它的動作強烈，所以我將它抽出來，這個動作扭曲了整體的參與，平緩曲與歡樂曲相遇。我們必須時常觀察，我們只有一個生命，我們從不停止……當我們深入物體的時候，同時也深入了它的本質。我曾用彩色紙做了一隻小鸚鵡，就這樣，我也變成了小鸚鵡，我在作品中找到自己，中國人說要與樹齊長，我認為再也沒有比這句話更

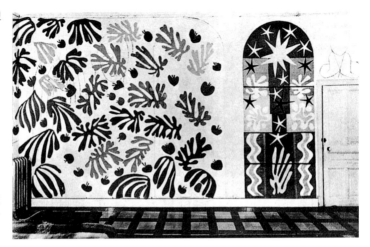

真確的了。

　　我過去的作品和我的剪紙藝術之間並沒有隔閡，只不過，我的剪紙藝術有著更多的絕對性及抽象性，我達到一種經過思慮後澄清的形式，而且我保留了物體中足夠也需要使得它存在於自己純粹的形式，及我所理解的整體的符號，然而過去我卻將它表現在複雜的空間裡。

　　我為符號錘煉出的畫像沒有任何價值，除非它能與我在創作過程中的定名應合，而且完全特出於這個創作的其它符號相唱合。在我使用符號的同時，它就被定名了，而且它必須參與這個物體。這就是為什麼我不能事先為這些從不改變的，如同文字般的符號定名的原因，否則我的創作自由將為之癱瘓。

　　目前，我個人傾向於比較不明亮的，直接的，能夠引導我尋找新的表現方式的材料。剪紙使我能夠在色彩中繪圖，對我來說，這是一種簡化。我不用描繪輪廓再上色了，我直接在色彩中繪畫，色彩更有節制而不能轉換。這種簡化保證了兩種方式結合成一體後的精確性。我絕對不推薦把這種表達形式視為一種研究的方式。這不是一個開端，而是結尾。

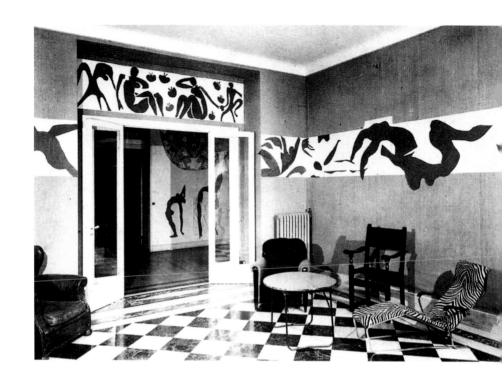

它嚴格要求纖細感及長時間的努力和研究，不可一蹴而就。
以符號起頭的人，很快就會走入死胡同，我呢？我則是從物
體走向符號。

　　要達到你們所看到的「花園」（〈小鸚鵡和美人魚〉）一
角上的「游泳的女郎」（〈藍色裸女〉）的簡化程度，必須經
過許多分析、發明和愛。這件事值得去做。我曾經說過：
「當綜合法具有立即性的時候，它只是一個圖表，沒有密
度，表達力也很貧乏。」色彩不是一個簡單的意外事件，也
不是一個簡單的小故事，而是內在元素的協調。在這協調之
中，線條、體積及色彩都扮演了各自的角色，這是整體給予
一件作品在新的現實中的新的空間能量的優異處。看看這些
藍的的女人……這是剪紙，這是彎曲的阿拉伯式花紋，阿拉
伯式的花紋自成一首音樂，它也有自己獨特的音質。

圖見 194 頁
圖見 197～201 頁

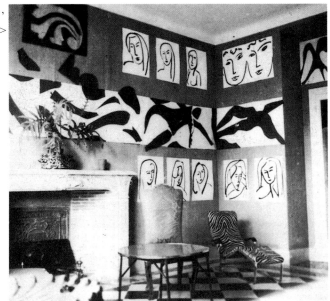

馬諦斯在黑吉那大廈裡的住處，
客廳牆上的作品是＜游泳池＞
及一些墨水畫。

馬諦斯在黑吉那大廈的住處，
客廳大門上的作品是＜女人與
猴子＞，牆上的是＜游泳池＞，
透過大門，可見另一面牆上的
作品＜特技演員＞。
1952年攝（左頁圖）

　　對素描及準備一片彩色玻璃來說，剪紙藝術是非常理想
的假設。在那邊的牆上，就有這麼一幅爲彩色玻璃而作的素
描，你們不覺得從這樣的一幅素描中已經顯現出非常強烈的
印象？而且我們也由此獲得非常令人信服的印象。我實在可
以用這幅素描代表彩色玻璃的效果，我知道它將非常強烈，
素描已經完成了，我不再需要改變其中任何一點，過幾天，
製造彩色玻璃的工匠，就會來生產這塊彩色玻璃。

　　水彩剪紙的技術帶給我一分非常高昂的繪畫慾望，因爲
在我完全脫胎換骨的當兒，我相信已經在那兒找到我們這個
時代的靈感及造型美術的界限的重點。在創造上了色且剪裁
好的紙張的同時，我感覺我滿懷幸福地走在即將向衆人宣告
的事物之前。我相信在實現這些剪紙的創作理想的時候，我
達到過去從未有過的平衡境界。不過我知道，很久以後，人
們才會發覺到我今日所作的東西，將是如何地與未來相契合
啊！

馬諦斯的雕塑、
素描等作品
欣賞

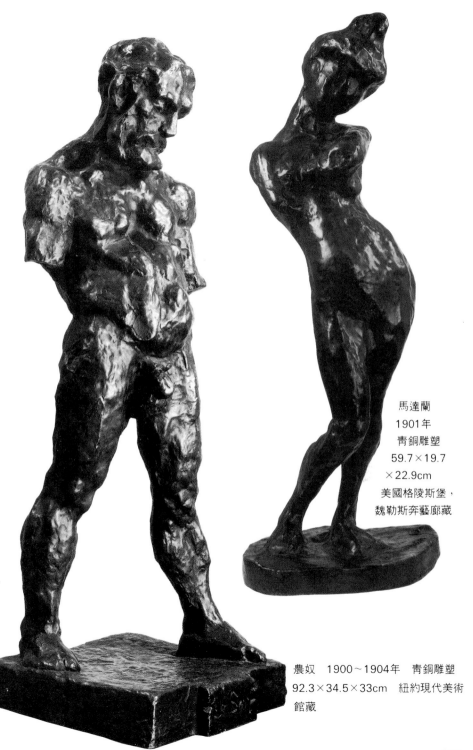

馬達蘭
1901年
青銅雕塑
59.7×19.7
×22.9cm
美國格陵斯堡，
魏勒斯奔藝廊藏

農奴　1900～1904年　青銅雕塑
92.3×34.5×33cm　紐約現代美術
館藏

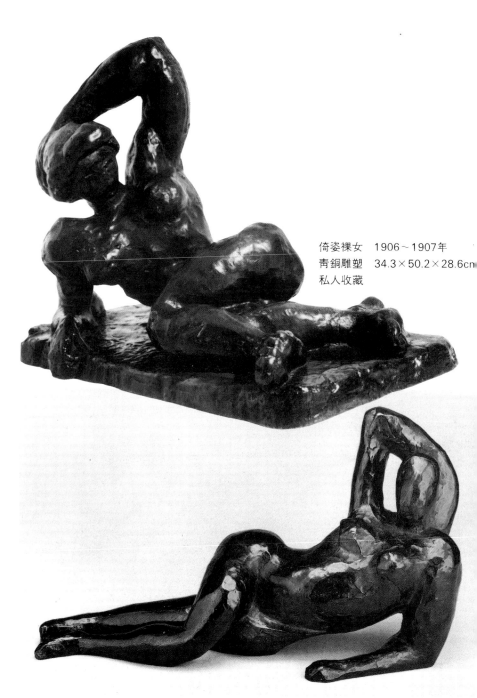

倚姿裸女　1906～1907年
靑銅雕塑　34.3×50.2×28.6cm
私人收藏

倚姿裸女（Ⅱ）　1927年　靑銅雕塑　28.5×50.2×15.2cm　明尼亞波利斯藝術協會藏

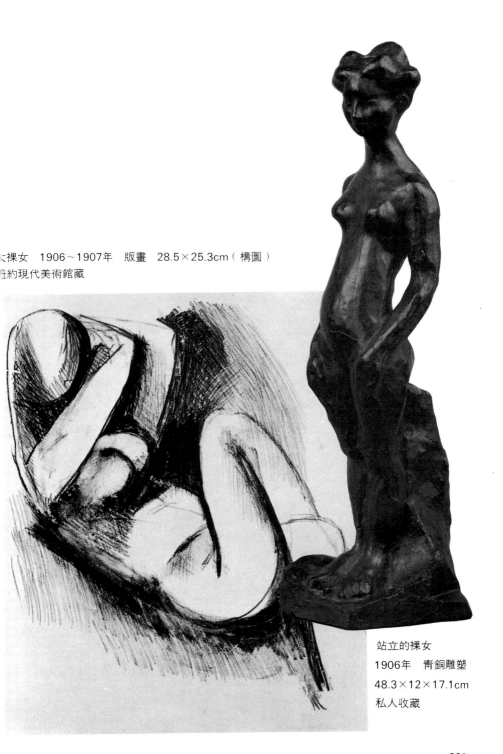

大裸女　1906～1907年　版畫　28.5×25.3cm（構圖）
紐約現代美術館藏

站立的裸女
1906年　青銅雕塑
48.3×12×17.1cm
私人收藏

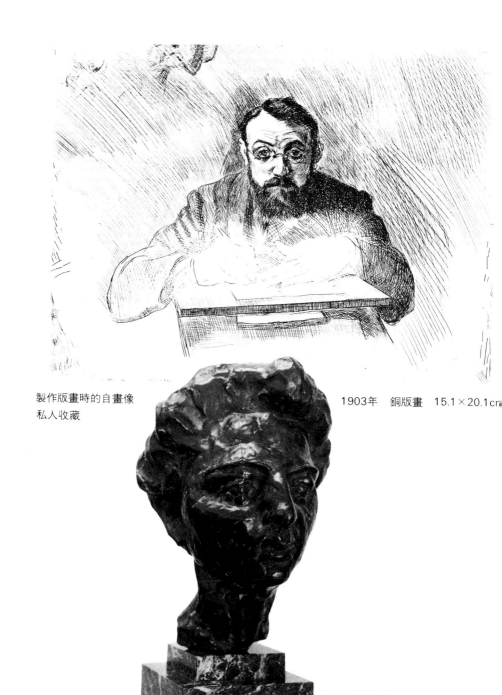

製作版畫時的自畫像
私人收藏

1903年　銅版畫　15.1×20.1cm

珍妮德（Ⅰ）　1910年　青銅雕塑
33×22.8×25.5cm
紐約現代美術館藏

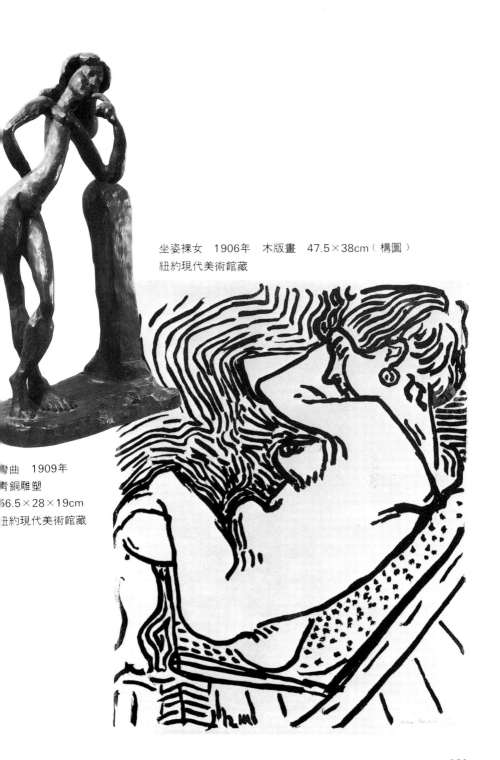

坐姿裸女　1906年　木版畫　47.5×38cm（構圖）
紐約現代美術館藏

彎曲　1909年
青銅雕塑
66.5×28×19cm
紐約現代美術館藏

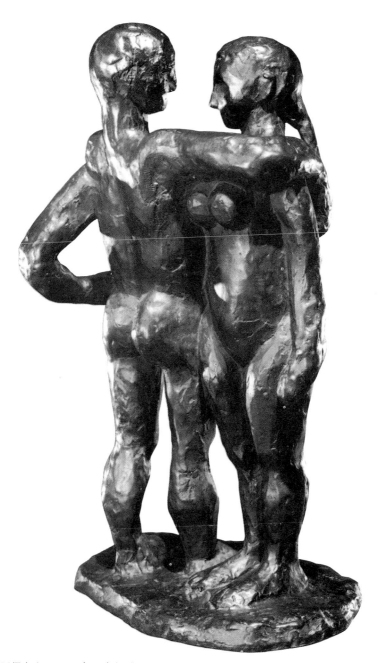

兩個女人　1907年　靑銅雕塑　46.6×25.6×19.9cm　華盛頓，史密生博物館藏

背面（Ⅰ）　1908～1909年　靑銅雕塑　188.9×113×16.5cm　紐約現代美術館藏（右頁圖）

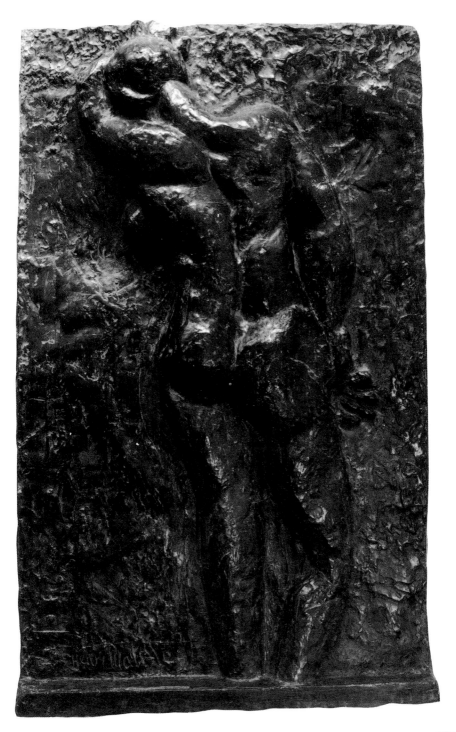

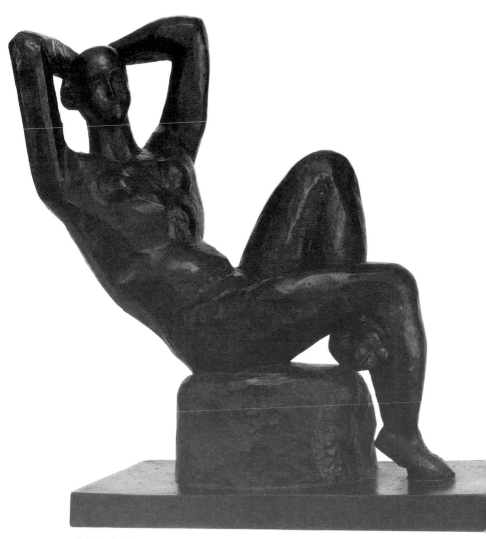

大的坐姿裸女　1925～1929年　青銅雕塑　79.4×77.5×34.9cm　紐約現代美術館藏
背（Ⅳ）　1929年　青銅雕塑　189.4×113.1cm　倫敦泰特美術館藏（右頁圖）

爲詩集所作的六張插畫　1931～1932年　版畫　33.2×25.3cm　私人收藏
（依序爲：＜惡運＞、＜仙女與農牧神＞、＜詩篇＞、＜髮＞、＜天鵝＞、＜幻像＞）

倚姿裸女　1938年　炭筆畫畫紙　60.5×81.3cm　紐約現代美術館藏（右頁上圖）

大裸女　1935年　墨水筆　45.1×56.5cm
私人收藏

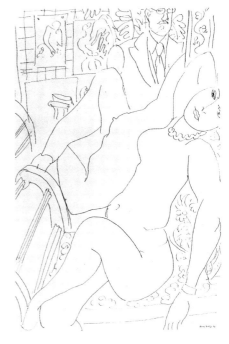

鏡裡的藝術家與模特兒　1937年　墨水畫
61.2×40.7cm　巴爾的摩美術館藏（右圖）

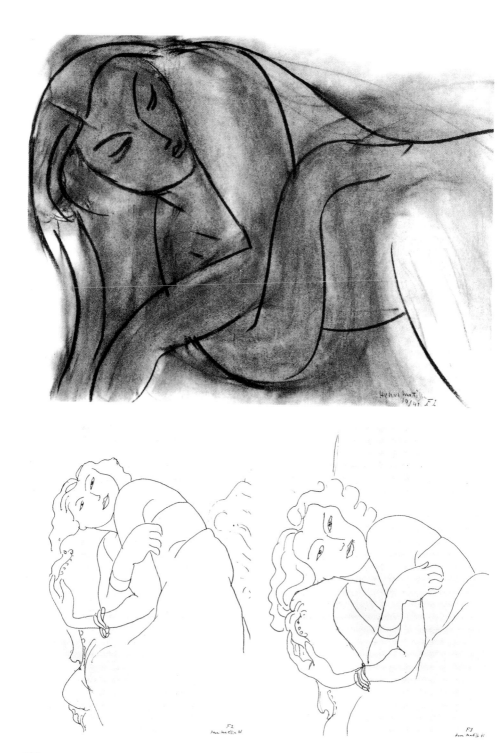

230

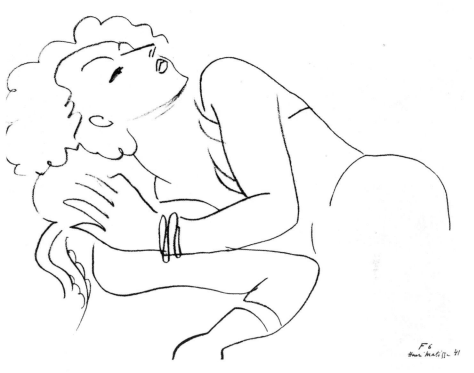

主題與變奏（F系列主題，共十張） 1941年 炭筆畫 40×52cm 法國格勒諾布爾美術館藏

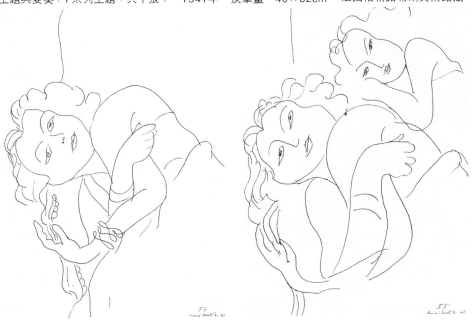

F7
Henri Matisse 41

F10
Henri Matisse 41

自畫像　1949年　墨水筆畫　52×40cm　私人收藏

站立裸女與黑色蕨類之構成　1948年　墨水畫　105×75cm　巴黎龐畢度國家藝術文化中心藏

（右頁圖）

235

Henri Matisse

馬諦斯的剪紙畫＜少女＞

靜物　1940年　鉛筆畫畫紙　44.7×34cm（左頁圖）

馬諦斯年譜

一八六九　十二月三十一日生於法國南部小鎮(Le Cateau-
　　　　　Cambresis)祖父母親家中，為艾彌爾・馬諦斯和
　　　　　安娜・姬瑞德的長子。

一八八二　十三歲。於聖昆汀小學 (Saint-Quentin) 私人
　　　　　受教於黎斯 (Lycée)。

一八八七　十八歲。於巴黎就讀法學院。

一八八九　十九歲。八月通過法律考試返鄉於聖昆汀小鎮任
　　　　　職於律師事務所。私下參加市立藝術學校基本素
　　　　　描課程。

一八九〇　二十歲。盲腸炎手術之後畫第一幅畫作〈靜物與
　　　　　書〉。

一八九一　二十二歲。決定放棄法律改學繪畫。十月入學巴
　　　　　黎茱麗安學院 (Academie Julian) 學畫於學院
　　　　　派傳統主義畫家布格霍 (Adolphe-William
　　　　　Bouguereau)。

一八九二　二十三歲。二月考博納藝術學院 (Ecole des
　　　　　Beaux-Arts) 失敗，離開茱麗安學院。到象徵主
　　　　　義畫家摩洛 (Gustave Moreau) 畫室學習。十月
　　　　　夜間在裝飾藝術學校 (Ecole des Arts
　　　　　Decoratifs) 修幾何、透視與構圖並結識馬爾肯
　　　　　(Albert Marquet)。

一八九三　二十四歲。到羅浮宮臨摹經典畫作啟蒙保守主義
　　　　　風格。遇見曼賈恩 (Manguin)、魯奧 (Georges
　　　　　Rouault)、卡穆安 (Charles Camoin) 等人並

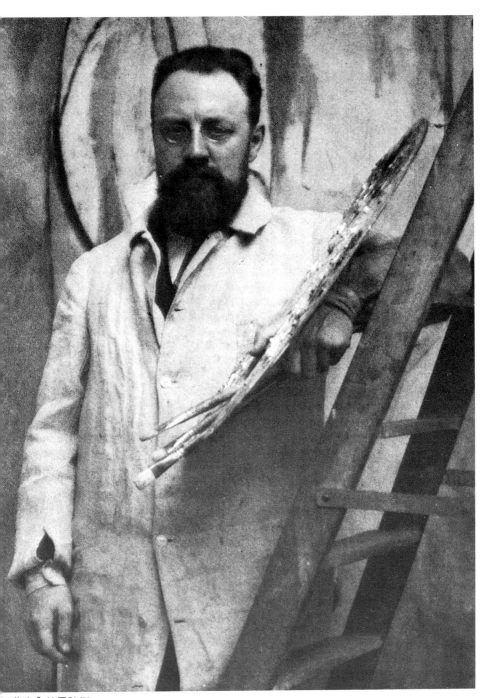

工作室內的馬諦斯

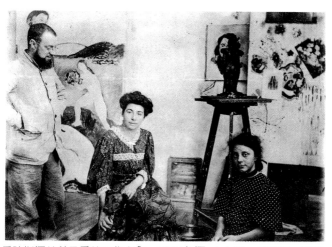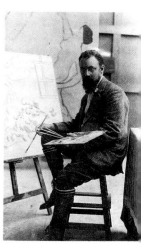

馬諦斯攝於科里馬的工作室內　1907年攝　（左起：馬諦斯、馬諦　　作畫中的馬諦斯　1909年攝
斯夫人、瑪嘉莉）

與馬爾肯重逢，孕育日後「野獸派」風格。

一八九五　二十六歲。三月，考取博納藝術學院。搬到靠
　　　　　近聖母院的聖米榭河畔十九號五樓並開始於巴黎
　　　　　近郊寫生。與畫家偉利（Emile Wery）至布爾塔
　　　　　紐作畫。十二月於巴黎觀看塞尚第一次個展感受
　　　　　其色彩主張。

一八九六　二十七歲。四月時，首次參展於沙龍（Salon de
　　　　　Cent）。〈閱讀的女人〉為聯邦政府所購並成為
　　　　　社會國家委員會一員。暑假再次到布爾塔紐作
　　　　　畫。

一八九七　二十八歲。在盧森堡美術館見到印象派作品對莫
　　　　　內最感興趣。遇到畢沙羅（Camille
　　　　　Pissarro）。在獨立沙龍見到新印象派席涅克
　　　　　（Paul Signac）作品。與澳洲畫家暨收藏家盧梭
　　　　　（John Russell）於布爾塔紐作畫。盧梭贈送兩件
　　　　　梵谷作品並鼓勵使用鮮明色彩。與摩洛關係的惡
　　　　　化由於繪畫理念的不合。

一八九八　二十九歲。一月時，與愛米兒‧帕瑞爾（Amelie

雕塑創作中的馬諦斯　1909年攝

Parayre)結婚後到倫敦度蜜月並接受畢沙羅建議
於當地觀看英國泰納（J. M. W. Turner）作品。
四月十八日摩洛去世。六月後至科西嘉
（Corsica）和度魯斯（Toulouse）旅行一年。

一八九九　三十歲。一月長子俊・基瑞德（Jean Gerard）出
生。回巴黎後工作於博納藝術學院。夜間開始雕
塑創作。經濟困窘，十月妻子開設女帽店以增加
收入。秋季購買塞尚〈三浴女圖〉影響其一生繪
畫。

一九〇〇　三十一歲。繪畫風格深受塞尚影響。九月於巴黎
卡里葉學院（Academie Carriere）就讀人體繪畫
課程並認識德朗（Andre Derian）。六月次子皮
耶（Pierre）出生。

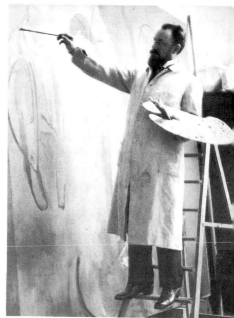

作畫中的馬諦斯，作品為＜河邊浴者＞，1913年攝。

一九○一　三十二歲。參加獨立沙龍席涅克新印象派聯展。
　　　　　父親終止經濟支援。因德朗結識甫拉曼克
　　　　　(Maurice de Vlaminck)。

一九○二　三十三歲。四月首次經由畫廊經紀人伯絲(Berth
　　　　　Weill)賣出畫作。

一九○三　三十四歲。生活窮困，情緒低潮。五月首次於裝
　　　　　飾藝術學校百里葉宮 (Pavillon de Marsan) 見
　　　　　伊斯蘭藝術展覽深感興趣。十月首次於獨立沙龍
　　　　　聯展展出兩件作品。

一九○四　三十五歲。首度的個展於巴黎的畫廊 (Ambroise
　　　　　Vollard Gallery)。七月與家人至南部聖多羅佩
　　　　　(Saint-Tropez)作畫，與席涅克碰面再度受新印
　　　　　象派影響。

一九○五　三十六歲。三月〈寧靜、奢華與享樂〉於獨立沙
　　　　　龍展出為席涅克所購。暑假與德朗在科里烏

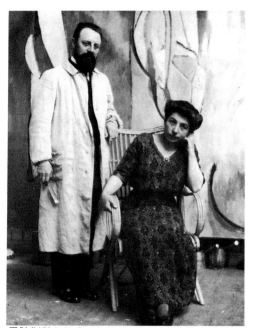

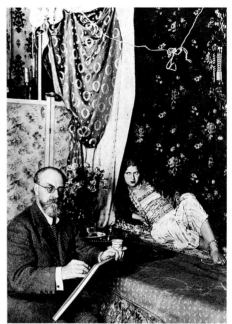

馬諦斯與他的夫人　1913年攝於工作室中　　描繪模特兒的馬諦斯　1927～1928年攝

（Collioure）作畫，創作首張野獸風格之作〈敞開的窗〉。和德朗、甫拉曼克、摩洛學生等於秋季沙龍展出被藝評家沃克塞爾（Louis Vauxcelles）評為「野獸派」（Fauvism），為此團體之非正式領袖。史汀家族（Stein Family）開始購其作品〈戴帽的女人〉。

一九○六　三十七歲。二月於布魯塞爾展出為首次國外展覽。三月第二次大型個展於畫廊（Druet Gallery）展出五十五件繪畫與三件雕塑作品；獨立沙龍展出〈生之喜悅〉為史汀（Leo Stein）所購。四月在史汀安排下會晤畢卡索。五月至北非阿爾及利亞旅行。暑假於科里烏作畫。對非洲雕刻深感興趣並開始收藏。俄國收藏家史屈金（Sergei Shchukin）首次購買一件大型靜物作品。十月於秋沙龍展出。

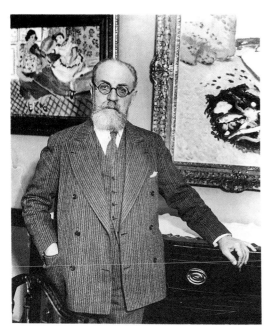

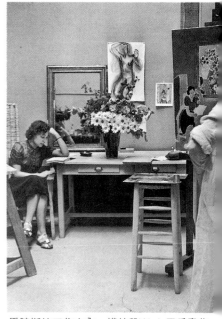

馬諦斯　1930年攝於家中

馬諦斯的工作室內，模特兒W.J.正爲畫作
〈在黑色背景中讀書的女子〉擺姿勢，
1939年攝。

一九〇七　三十八歲。四月至科里烏作畫與雕塑。七月旅行
　　　　　義大利。八月回到科里烏作〈奢華〉。十月於秋
　　　　　季沙龍與塞尚回顧展共同展出〈奢華〉與〈音
　　　　　樂〉。十一月與畢卡索交換畫作。阿波里奈爾
　　　　　(Guillaume Apollinaire) 出版文章專訪與介紹
　　　　　作品。（畢卡索創作的〈亞維濃的姑娘〉。）

一九〇八　三十九歲。一月成立創設馬諦斯學院 (Academie
　　　　　Matisse at the Couvent des Oiseaux) 與成
　　　　　立個人畫室，隨後遷址 (Hotel Biron)。四月於
　　　　　莫斯科首展。六月旅行德國。史屈金介紹莫洛佐
　　　　　夫 (Ivan Morosov) 商人成爲其重要收藏家。十
　　　　　月史屈金購買〈紅色的和諧〉，秋季沙龍回顧
　　　　　展。野獸派沒落，年輕畫家各自發展。

一九〇九　四十歲。二月史屈金要求繪製有關舞蹈主題。六

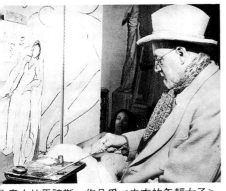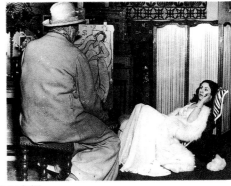

作畫中的馬諦斯，作品爲＜白衣的年輕女子＞，1944年攝。

馬諦斯　1944〜1945年攝於汶斯

月再度遷居至巴黎西南（Issy-les-Moulineaux）開始創作〈舞蹈〉和〈音樂〉。九月與博罕（Bernheim-Jeune）簽三年合約，畫價提高保障生活。

一九一○　四十一歲。二月大型個展於專屬畫廊（Bernheim-Jeune Gallery）與紐約291畫廊。布魯明戴爾

（Florence Blumenthal）贈三件畫作給大都會美術館，因而首次進入美國美術館收藏。十月〈舞蹈〉和〈音樂〉於秋季沙龍展出引發抨擊。

一九一一　四十二歲。暑假前關閉馬諦斯學院。十一月受史屈金之邀到莫斯科。

一九一二　四十三歲。一月與妻子首次到北非摩洛哥旅行。莫洛佐夫開始收購其畫作數幅。九月再次到摩洛哥。十月第二次後印象派聯展於倫敦。

一九一三　四十四歲。二月時參展於紐約「現代藝術國際展」展出 17 件作品。四月於專屬畫廊展出摩洛哥作品，大多為史屈金和莫洛佐夫所購。十二月畫室搬回聖米榭河畔。

一九一四　四十五歲。七月於柏林展覽。欲加入第一次世界大戰軍營對抗德國但因年紀過大被拒。

一九一五　四十六歲。首次大型個人回顧展於紐約。義大利蘿瑞德開始成為其模特兒。

一九一六　四十七歲。冬季首次到尼斯。

一九一七　四十八歲。拜訪雷諾瓦於坎城。十二月獨自搬到尼斯。

一九一九　五十歲。秋季第三度回到尼斯。

一九二〇　五十一歲。一月隨迪亞吉立夫芭蕾舞團至倫敦為其歌劇繪製背景。五月威尼斯雙年展展出卡美麗娜與園中午茶。十月於專屬畫廊展出五十八件畫作。

一九二一　五十二歲。四月拜訪莫內。暑假滯留諾曼第。九月返回尼斯。

一九二二　五十三歲。盧森堡美術館購〈穿紅褲的侍女〉。六月返回巴黎。

一九二三　五十四歲。史屈金與莫洛佐夫所購藏的近50幅畫作於莫斯科美術館展出。

文斯敎堂內馬諦斯所作的彩色玻璃畫　　　　速寫中的馬諦斯　1946年攝

花園裡的馬諦斯　1951年攝

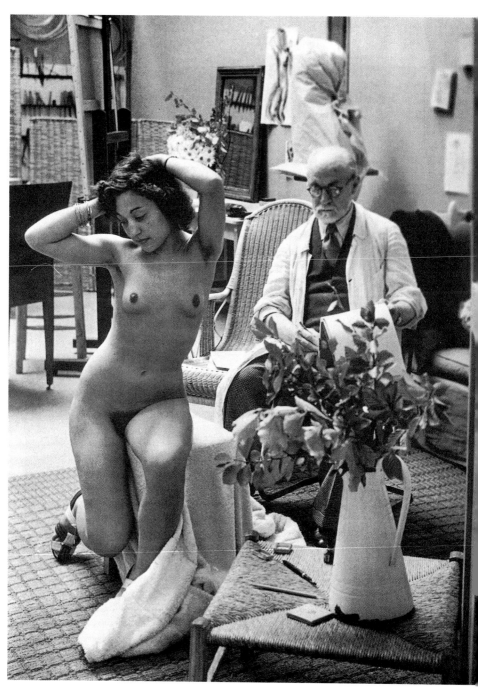

工作室中的馬諦斯，正對著模特兒作畫，1913年攝。

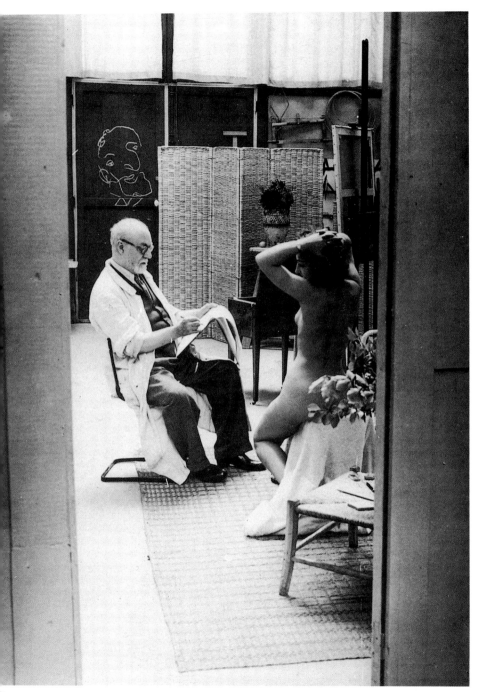

馬諦斯在汶斯的工作室

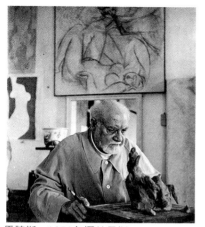

馬諦斯　1953年攝於尼斯　　　　馬諦斯，攝於紐約。

一九二四　五十五歲。九至十二月最大型回顧展，展出87件
　　　　作品。

一九二五　五十六歲。暑假與妻友旅遊義大利。

一九二七　五十八歲。一月重要回顧展於紐約畫廊舉辦，包
　　　　括一八九〇～一九二六年作品。十月獲匹茲堡卡
　　　　內基國際繪畫展覽首獎。

一九二九　六十歲。全力致力於雕塑與版畫的製作。斐力斯
　　　　（Florent Fels）的《亨利・馬諦斯》著作於巴
　　　　黎出版。

一九三〇　六十一歲。一～二月新開幕之紐約現代美術館展
　　　　其畫作，大型個展於柏林展出265件作品。二月
　　　　底旅遊大溪地。三月旅行紐約、芝加哥與加州。
　　　　九月拜訪費城近郊巴恩斯基金會（Barnes
　　　　Foundation）。

一九三一　六十二歲。於尼斯接受巴恩斯博士之請繪製壁畫
　　　　於巴恩斯基金會。為史基洛（Albert Skira）詩
　　　　集（Stephane Mallarme）繪插畫。

一九三二　六十三歲。春季第一幅壁畫〈舞蹈〉完成，較多
　　　　誤差測量與塗改。詩集插畫出版。秋季返回尼斯
　　　　設計製作第二幅壁畫，並採用剪紙度量效果完

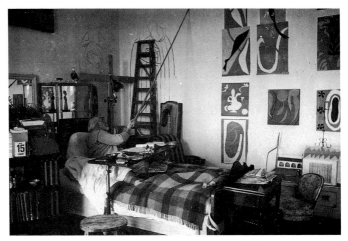

作室中的馬諦斯，正在爲
磚壁畫＜克候斯車站＞畫
圖。

馬諦斯在黑吉那大廈中的工作室內作畫　1950年攝

美，妮迪雅（Lydia Delectorskaya）管家協助
於十一月完成。

一九三三　六十四歲。五月第二幅壁畫〈舞蹈〉裝置完成，
　　　　　巴恩斯博士與馬茲亞（Violette de Mazia）合
　　　　　著之《亨利・馬諦斯的藝術》於紐約出版。之後
　　　　　到威尼斯度假。

一九三五　六十六歲。二月妮迪雅正式爲其新模特兒，畫多
　　　　　幅裸體女人。五月其論文現代主義與傳統於倫敦
　　　　　出版闡明野獸派的發明與新意。爲奧迪塞詩集作
　　　　　蝕刻插畫。

一九三六　六十七歲。一月於舊金山美術館舉行回顧展。三
　　　　　月首次於巴黎羅森伯格畫廊舉行27幅近作展。七
　　　　　月第一幅壁畫〈舞蹈〉爲巴黎市政府所購，與經
　　　　　紀人羅森伯格簽約三年。十一月捐贈塞尙〈三浴
　　　　　女圖〉給巴黎市政府。

一九三七　六十八歲。首次以剪紙方式爲芭蕾舞團(Ballets
　　　　　Russes de Monte Carlo)設計屛風與戲服。

一九三八　六十九歲。十～十一月「畢卡索與亨利・馬諦斯」
　　　　　展覽於波士頓現代美術展覽。十一月爲紐約洛克

馬諦斯的工作室

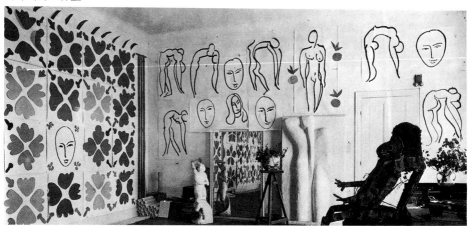

馬諦斯在黑吉那大廈中的工作室，牆上貼滿了作品，1953年攝。

在工作室中作畫的馬諦斯

馬諦斯晚年留影

斐勒（Nelson A. Rockefeller）繪壁畫〈歌唱〉。

一九三九　七十歲。八月第二次世界大戰宣戰後離開巴黎到日內瓦。十月返回尼斯。

一九四〇　七十一歲。十月的時候，至加州靡爾學院(Mills College)授課。與妻子正式分居。冬季與畢卡索和波那爾通訊。

一九四一　七十二歲。一月於里昂住院十二指腸癌開刀，健康狀況欠佳難以工作。四月開始纂寫回憶錄由史基洛發行於日內瓦出版。五月返回尼斯病臥床榻仍工作不懈。（六月德國入侵蘇維埃聯邦。）

一九四二　七十三歲。一～二月接受兩次電台專訪。六月與畢卡索交換畫作。

一九四三　七十四歲。於病榻中仍在工作，護士（Monique Bourgeois)成為其模特兒，她爾後成為汶斯小教堂的修女。六月尼斯陷入大戰危機，前至文斯別館（Le Reve）。以彩紙剪貼設計書籍插畫《爵士》。九月於獨立沙龍展出四件剪紙作品。

一九四四　七十五歲。德軍結束佔領後獨立沙龍首次展覽展
　　　　　出畢卡索特展，包括馬諦斯一九一二年作品〈籃
　　　　　中的柳橙〉。

一九四五　七十六歲。七月走訪巴黎，九月獨立沙龍榮譽展
　　　　　出回顧展，包括大戰期間所作之37件畫作。十一
　　　　　月返回尼斯。

一九四七　七十八歲。一月滯留巴黎，九月《爵士》出版。
　　　　　十月返回尼斯。（一月好友波那爾（Pierre
　　　　　Bonnard）去世，七月馬爾肯去世。）

一九四八　七十九歲。開始擔任汶斯小教堂(Chapel of the
　　　　　Rosary) 的室內裝飾設計。四月回顧展於費城美
　　　　　術館舉行。

一九四九　八十歲。一月返回尼斯。六月巴黎國立現代美術
　　　　　館爲其舉行八十歲生日近作展。

一九五〇　八十一歲。一～三月回顧展於尼斯與巴黎。二月
　　　　　詩集（Poemes de Charles d'Orleans）插畫於
　　　　　巴黎出版。

一九五一　八十二歲。三月東京國立美術館舉行大型展覽。
　　　　　六月汶斯教堂設計完成。十一月紐約現代美術館
　　　　　回顧展。

一九五二　八十三歲。回顧展於比利時與瑞典。

一九五三　八十四歲。回顧展於倫敦。

一九五四　九月回到尼斯。受洛克斐勒爲紀念母親特邀其設
　　　　　計聯邦教堂（Union Church）的彩繪玻璃，此爲
　　　　　其最後一件作品。十一月三日馬諦斯病逝於法國
　　　　　尼斯，享年八十五歲。

國家圖書館出版品預行編目資料

馬諦斯：華麗野獸派大師＝ H.Matisse/
何政廣主編 --初版，--台北市：
藝術家出版：民 86
　　面； 　公分--（世界名畫家全集）
ISBN 957-9530-58-0 （平裝）

1.馬諦斯（ Matisse,Henri,1869-1954 ）-傳記
2.馬諦斯（ Matisse,Henri,1869-1954 ）-作品集
-評論 3.畫家-法國-傳記
940.9942　　　　　　　　　　　86001201

世界名畫家全集

馬諦斯 Henri Matisse
何政廣／主編

發 行 人　何政廣
編　　輯　王庭玫·王貞閔·許玉鈴
美　　編　陳慧茹
出 版 者　藝術家出版社
　　　　　台北市重慶南路一段147號6樓
　　　　　TEL：（02）2371-9692～3
　　　　　FAX：（02）2331-7096
郵政劃撥　01044798 藝術家雜誌社帳戶

總 經 銷　時報文化出版企業股份有限公司
　　　　　台北縣中和市連城路134巷16號
　　　　　TEL：（02）2306-6842

南 部 區　吳忠南
域 代 理　台南市西門路一段223巷10弄26號
　　　　　TEL：（06）261-7268
　　　　　FAX：（06）263-7698

印　　刷　欣佑彩色製版印刷股份有限公司
初　　版　中華民國86年（1997）3月
再　　版　中華民國99年（2010）4月
定　　價　新臺幣480元

ISBN　　957-9530-58-0
法律顧問　蕭雄淋